超成功

鋼琴教室

改造大全

\ 理想招生 /
七心法

藤拓弘

李宜萍－譯

目錄

前言 010

第1章：教室改造心法 014

1—1 教室理念要明確 — 015

1—2 目標是「通風良好」的教室 — 018

1—3 必須重視對方的價值觀 — 022

1—4 藉由一本筆記本，教室活絡了起來 — 025

1—5 認真考量量防災 — 029

1—6 提高對金錢的意識 — 033

1—7 生意興隆的經營者都是「熱愛打掃的人」？— 036

第2章：招生改造心法

2—1 「共鳴」能吸引學生—041

2—2 考量學生本位的「利益」—044

2—3 明確描繪出「理想學生的圖像」—047

2—4 官網是傳達「想法」的工具—050

2—5 用「數字」宣傳教室—055

2—6 諮詢決定教室印象—058

2—7 要知道自己「可以容納的學生數」—062

第3章：課程改造心法

3—1 藉由「教學觀摩」提高緊張感—067

3—2 報名時的說明將改變今後的課程—070

3—3 老師展現出認真的態度，學生就會跟隨—072

3-4 養成在家練琴的好習慣—075

3-5 用自創的「法則」讓學生好理解—080

3-6 辦活動能提高課程的品質—082

3-7 訓練孩子耳朵的第一步，鋼琴要調音—085

第4章：學生改造心法

4-1 與學生建立信賴關係—089

4-2 提高學生的「自我肯定感」—094

4-3 試著好好研究「好的打招呼方式」—097

4-4 偶爾試著說說人生的事情—099

4-5 「明星」的存在能促使學生進步—102

4-6 提供能夠正向地相互認同的場合—105

4-7 「叫出名字」是種魔法—108

第 5 章：家長改造心法

5－1 以鋼琴教育專家的身分與家長接觸 — 113

5－2 「貫徹規定」是為了保護教室 — 116

5－3 提高與家長的「接觸頻率」 — 120

5－4 塑造家長之間的「夥伴意識」 — 123

5－5 「換位思考」使你成為傳訊息的達人 — 126

5－6 正因為在這個時代，才更要注重「手寫」 — 129

5－7 「不幫你介紹」是鐵粉才有的表現 — 133

112

第 6 章：老師改造心法

6－1 練習做表情與發聲，自己也會改變 — 137

6－2 務必請攝影師幫你拍宣傳照 — 140

136

第7章：每日改造心法

7—1 心念改變了，行動就會跟著改變—163

7—2 聚焦在已完成的事情上—166

7—3 改變「遣詞用字」，思想也會跟著改變—169

7—4 身為專業人士，不該任意請假—172

7—5 保護自己，就該當機立斷—175

7—6 為人所用的態度，人脈就此產生—178

6—3 自我行銷，讓人感受到你的價值—142

6—4 給人超出「期待值」的感動—148

6—5 客訴是改變自己的機會—151

6—6 試著開始用臉書—155

6—7 身為教室的領導者，「存在感」是命脈—158

162

7―7　不吝於表達感謝的心意― **1 8 1**

●【卷末附錄】鋼琴教室防災指南― **1 8 4**

結語

188

前言

我所認為的「理想教室」，是指「**匯集了理想學生的教室**」。「打從心底喜歡我這個老師」、「讓學生覺得來我的教室上課是有價值的」、「師生都了解彼此」。如果匯集了這些類型的學生，老師的情緒也會比較穩定，教室經營和課程也能充實地進行。有學生的存在，教室才能成立；而課程的充實程度，與學生的幹勁、良好的人際關係有深遠的關聯性。藉由**匯集理想的學生及其家長，教室將能離理想更靠近一步。**

成功是努力持續做出改變的結果，傳統的老字號店鋪長年來能深獲支持，就是因為「**為了不變而持續變化**」。追求理想、力求成長，改變是不可或缺的。

本書中，我試著統整自身在教室營運上的經驗、諮商上的實際成果，以及與優秀的教室經營者、鋼琴教育者們相遇所獲得的知識與訣竅（know how），將能夠協助你的鋼琴教室變成「理想教室」的祕訣，傳授給各位。

我以「鋼琴教室顧問」的身分，至今為止已經和超過千名鋼琴教室經營者接觸，在這當中我發現到，有不少老師懷抱著對教室營運、課程等的煩惱與不安：「招收不到學生」、「教室裡沒有活力」、「課程無法如預期進行」等等。我在開設教室之初，也持續很長一段時間有著同樣煩悶與苦惱。

倘若你也感到煩惱、不安，現在正是「**轉機**」；因為當為了解決煩惱與不安的問題而努力，便會把自己與教室導向良好的方向發展。我本身也曾經直接面對多到數不清的問題、為了解決問題而陷入苦戰，但在越挫越勇的過程中，教室就能朝理想的方向更加靠近。因此，**不安、煩惱是為了使教室轉變成「理想教室」的關鍵要素。**

所謂的「理想教室」是什麼呢？請你思考一下。「有很多學生在學琴的教室」、「透過口碑招收到學生的教室」、「沒有什麼問題，發展穩定的教室」……等等。

請試著仔細想想你教室裡的每一位學生及其家長，並請注意你想到他們時所湧上心頭的「情感」，覺得如何呢？如果你想到的每位學生、家長都讓你覺得「愉悅」、

「溫暖」的話，你的教室裡就是匯集了理想的學生，而你正經營著理想的教室。

如果產生了「不安」、「討厭的情感」的話，代表你正抱持著某個問題；因為教室營運的問題，大多是從扭曲的人際關係中衍生而來。

人面對變化會產生恐懼、抗拒，怕「現在」這個舒適的狀態會崩塌，因而感到不安；但是這才是最大的要點，**當你想要讓事態變得更好時，你必須要先改變**「自己」。為了轉變為「理想的教室」，你自己就必須成為「理想教室的經營者」；而要培育出「理想的學生」，你自己就必須成為「理想的指導者」。當你自己改變了，周圍就會受到影響，學生和教室就會跟著變好。

本書獻給對於教室營運、課程抱有高度理想，希望過著充實每一天的老師們；即便只有一點點也好，倘若本書能夠對你有所幫助，對我而言便是無上的喜悅了。

—— 藤 拓弘

第 **1** 章

教室改造心法

1-1

教室理念要明確

在我觀察了這麼多的鋼琴教室後，我覺得「理念」（concept）明確的教室學生量較多，並且營運得很穩定。以教室的立場，打算朝什麼方向發展呢？而以鋼琴教師的立場，又是以什麼為目標在教授課程呢？這兩點必須明確地闡明。

任何商品都會強調「希望這類型的人可以變成這樣」，即是在商品上標榜「理念」。

例如可樂，都會有「希望能滋潤乾渴的喉嚨」、「想要藉由刺激的碳酸振奮精神」等的想法吧？而以迪士尼樂園為例，則是「希望讓大家體驗到不同於日常生活的世界」。家喻戶曉的企業都是像這樣有明確的理念，而就是因為有許多的人對這份理念有共鳴，這

此企業才能持續受到愛戴。

那麼換成是鋼琴教室的話又是如何呢？「我的教室是以○○為目標」、「想要讓這類型的學生體驗到○○」、「想要以這種形式對社會做出貢獻」，像這類**有關教室的「想法」，就是所謂的理念**。當理念明確化之後，有個好處，那就是**「想法」會吸引人群**。

人們對於某種「想法」有所共鳴，就會覺得這是屬於自己的地方，繼而往該處靠近；而以鋼琴教室的情況來說，學生如果覺得「這位老師的思考方式跟我某些看法很相近」，就會報名上課了。

會對某個「想法」有所共鳴，就代表他的看法與這個「想法」很相似，因此，提出某個「想法」的人的周圍，總會聚集相似的人們。你的周圍如果聚集了懂你的學生、家長，那就是你的「想法」有順利傳達出去的證明；相反地，如果「想法」、理念不明確，可能會招收到與你不合的人，演變成無法收拾的局面。如果你的教室裡曾發生人際關係的問題，可以推測或許是「想法」的傳遞不甚順利。

教室經營者的「熱情」，必定會感染到其他人；而這份「熱情」與「理念」結合在

一起時，就會伴隨著強烈的訊息性，滲透到社會上。**教室所傳遞的理念，感動了人；而與這個「想法」感同身受的人們，便聚集於此。**這是教室營運上很大的要點，而且也與教室是否能產生一體感有所關聯。倘若**你正在思考要改變教室，第一步，請先確立理念**（＝「想法」）；支撐教室的穩固地基，便是由此而生。

1-2

目標是「通風良好」的教室

當房間一直緊閉門窗，空氣就不流通；血液如果混濁淤滯，對健康就會造成不良的影響；而魚群是不會居住在淤積的河川裡的。由此可知，循環不好，各方面就會陷入不良的狀況中。

鋼琴教室的營運也一樣。將教室經營得有聲有色的老師會留意到的點是：**教室是否「通風良好」**。換句話說，**「教室↔家庭」之間的溝通是否順暢**，成了重點。

如果老師與家長之間鮮少溝通，意見的往來也會變得淺薄，想當然耳，也就很難獲得家長的理解與協助。

家庭與教室之間不能隔著一面「磨砂玻璃」，

因此，為了改變這個情況，必須注意以下兩個狀態：

- **資訊是順暢流通的狀態**
- **自然而然就能取得聯繫的狀態**

如果能夠完備這兩項狀態，教室的理念、「想法」便能傳達出去，就會給人一種「這個老師一定會好好教導我（我的孩子）」的安心感與喜悅。

以下請大家先考量這「三個視角」：

【1】**從老師的視角來看**
【2】**從學生的視角來看**
【3】**從家長的視角來看**

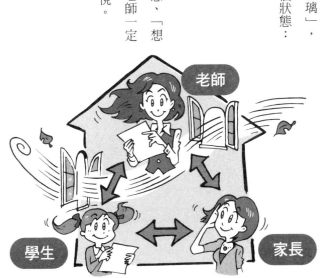

老師

學生

家長

請試著想像老師、學生、家長三方呈現「三角形」的形狀，相互面對彼此。這時候會出現「老師↔學生」、「學生↔家長」、「家長↔老師」的三個視角。這三個視角只要有其中一個呈現「看不太到」的狀態，溝通交流就會停滯；可怕的是，倘若「家長↔老師」之間隔著一面牆，於此同時，「學生↔家長」之間也很容易會出現一面牆。

從家長的角度來看這個情況，就是呈現「完全看不到教室的狀態」。

「我看不到孩子在教室做什麼。」

「我看不到孩子是否學得開心、是否有所成長。」

事態如果變成這樣，家長的腦中就會出現：「這樣我讓孩子來這間教室有意義嗎？」的疑問。不用說也知道，最後等著你的就是「退班，不學了」。

在教室營運上必須留意的要點如下：

- 三者之間是否通風良好（即溝通順暢）

- 隨時處於流動的狀態

舉例來說，如果老是遇不到家長的話，可以在聯絡簿寫上學生上課的情形或是認真的模樣；偶爾也可以打電話給家長，詢問學生在家中練習的狀況等等，這些都是為了加深家長與老師之間相互理解所必須做的努力。對於家庭與教室之間而言，將「磨砂玻璃」變成「透明玻璃」，是非常重要的事情。

　超成功鋼琴教室改造大全

1-3

必須重視對方的價值觀

任何商品都有其無可取代的「價值」；但是大家要知道一個事實，實際決定其價值的是「出錢的人」。物質富足的現代，是消費者挑選商品的時代，因此，商品是否具有讓人掏錢的價值，便受到嚴格的檢視。

鋼琴教室也是同樣的狀況，**「你的教室的價值，是由你以外的人來決定的」**。正因為覺得到這間教室學琴是有價值的，人們才會報名，並且持續上課；因此，必須要重視的是**「對方的價值觀高於自己的價值觀」**。

試著站在尋找教室的人的立場看看吧！因為映入消費者眼簾的資訊中，可信度最高

的就是「第三者的評價」；因此，由第三者以「客觀的角度」來看教室、講師，所提出的意見便是認識教室原本姿態的「線索」。

為了變成學生雲集的教室，必須要像這樣理解「他人的評價」，並且順利地將訊息**傳遞出去**。比較容易做得到的，就是**收集「學生心聲」**。從學生、家長那裡獲得的感想與喜悅，這些聲音具有很高的可信度，要傳達給外部知道。當你在收集學生心聲的時候，「考量正在尋找教室的人的心理」便是關鍵（關於收集學生心聲的方法，請參考我的著作《超成功鋼琴教室經營大全》）。

具體做法是，你可以詢問學生以下這類的問題，並請將其回答寫下來。

- **在你來這間教室之前，有感到不安嗎？**
- **當你試著來這間教室之後，又是如何消除這份不安的呢？**

正在尋找教室的人在期待的同時，也會懷抱著不安⋯⋯「如果這間教室或是老師不適

合，怎麼辦⋯⋯」。這時候，他們的眼睛停在傳單上、官網上的「學生心聲」；原來有人和自己一樣，有相同的境遇，並且在試著讀完內容後，這份不安消除了；而這樣的心境變化，與「詢問課程」的行動有很大的關聯。

「有不安、有煩惱」→「似乎可以解決」→「付諸行動」

像這樣，不安便轉變為「對看不見的感受的評價」，繼而連結到行動。教室的價值是由他人來決定的，因此，當將第三者的評價傳遞出去後，這就成了前往教室去的「安心因素」。

「最近來詢問課程的人越來越少呀⋯⋯」如果有這種情況發生時，請試試看去注意「是否有好好地將第三者的評價傳遞出去」。因為改變教室的關鍵，掌握在自己以外的人的手中。

1-4

藉由一本筆記本，教室活絡了起來

如果是個人鋼琴教室，不但沒有舉辦什麼活動，學生之間也不怎麼有交流機會；即便有，也僅限於在兩堂課之間與下一位學生的對話罷了。平常沒什麼機會見面的孩子們，如果有機會讓他們頻繁地交流的話……可是個人教室實在沒辦法舉辦大型活動。思及此，我開始執行的是「**教室交流筆記本**」。

靈感來自於我在音樂大學就讀時，籃球社社團教室內放的聯絡記事本。進到社團教室就一定會看到那本，可以從中確認活動通知或是社員的情況；不只是能獲得社團活動資訊，也可以透過這本記事本共享各項活動情況，非常方便好用。我就想將這招用在鋼

琴教室裡，不知道會如何呢？就這樣「教室交流筆記本」誕生了。

只需要在鋼琴教室的等候間裡放一本筆記本，我教室裡的〈里拉各位的筆記本〉是A5大小的小冊子，學生、家長都可以自由填寫塗鴉，對於不能上網的孩子們之間的交流來說，像這樣的紙本媒介很重要。

為了能夠有效活用這本筆記本，關鍵在於約法三章；如果沒有訂好規則，恐怕會有人寫出負面的、不適當的內容。順帶一提，我教室裡的筆記本訂的規則是：「只能寫好的事情，像是最近令你感到喜悅的事情等等」這種比較正面的內容。透過筆記本這個交流媒介，教室的氛圍變得很活潑。孩子們也會在上頭出謎題、分享不同學校的資訊等，每週他們都很期待可以在這本筆記本上書寫。還有不成文的規定：只要來上課，一定要翻閱筆記本；因此，我也會將教室的公告貼在上頭。

只是一本筆記本，就讓教室變得很有活力，讓沒什麼機會見面的學生們，也能有所交流，筆記本實在是種很便利的工具。

「教室交流筆記本」的範例

串連起平常見不到面學生們的「教室交流筆記本」，一本筆記本演變成交流的媒介。只是寫上教室的聯絡事項、老師的近況等，話題就會由此延伸開來，孩子們也會很期待來教室寫筆記本。

「教室交流筆記本」的範例

如果老師在學生的書寫內容底下寫上評語，學生也會很開心。透過筆記本，會讓學生有「我是這間鋼琴教室的一份子」的歸屬感，這也是個優點。

1-5 認真考量防災

我們的生活中經常伴隨著地震、火災等危險；而**當災害發生時，為了將傷害降到最低**，事先做好萬全準備，是鋼琴教室經營管理者的要務。為了保護重要的學生與教室，以下將介紹「3 項事先必備工作」。

【1】確認教室內的防災物品

為了因應災害發生，教室應該常備哪些東西呢？毛巾、手電筒、水、糧食、收音機、面紙、電池、藥品、零錢等等許多東西，並且將這些東西收納在一起，放置在容易取用

的地方（詳細請參考 p.185）。

【2】事先與家長談好有關災害的應變

有關災害的應變，一定要事先與所有的學生（家長）溝通。最好是因應不同情況，詳細條列因應措施，如：學生已經在教室裡、學生來教室的途中、學生回家的路上等，然後列印出來交給家長們。

【3】將學生的聯絡方式建置資料庫

將所有學生的聯絡方式建置資料庫（data base），當有狀況發生時，就能立即取用。例如可以整理在記事本，或是輸入手機或電腦裡等；但是，如果遇到停電或是手機沒電時，手機和電腦就無用武之地了。因此，最好是**紙本與電子檔案兩種都做好管理**。

有些家長很習慣使用手機，但也有家長不常用，因此，確實掌握哪種聯絡方式一定可以聯絡得到家長便很重要。作為緊急聯絡方式，務必要知道家長的手機號碼，才能在災害等狀況發生時派上用場。另外，也有老師服務很周到，平常上鋼琴課時，會在學生

抵達教室後，傳訊息告知家長。

所有學生的住家，也務必親自走一趟，確認所在位置；這是為了將學生平安地送回家長身邊，一定要事先掌握住家位置。

然後，當災害發生時，首先應該考量的是**確保學生的安全**。以下介紹以學生安全為第一作為考量的「3個必做事項」：

【1】判斷室內與室外哪一個比較安全

首先，要先判斷待在室內比較安全，還是走出室外比較安全；要逃到安全的地方？還是留在原地？請冷靜且臨機應變做判斷。

【2】聯絡正在往教室而來的學生

盡速聯絡現在正在教室的學生「之後兩位要上課的學生」。為什麼不只聯絡下一位學生而已、還要聯絡到後兩位的原因是，你是在課程剛開始沒多久就聯絡？還是課程快

結束時才聯絡？都會影響下一位學生出門的時間。因此，為了能夠立即聯絡得上學生（家長），要隨身攜帶手機，並且室內電話與手機兩者都準備。如果慢吞吞，有可能電話會無法接通，因此，一定要記得「有狀況就馬上聯絡！」。

【3】負起責任照料學生，直到送交家長

如果在上課時發生災害，在聯繫上家長之前，要確實照顧好學生。身為教室經營管理者，必須將學生的安全擺第一，在交到家長手中之前，一定要確實保護好學生。如果聯繫不上家長，是要待在原地靜候、讓孩子回家還是前往避難所等，都要做好判斷（詳細請參考 p.186）。

確實照顧好學生，有任何狀況要迅速處理。身為一間教室的主事者，要有應對各種突發狀況的「能力」；身為肩負重要學生的人，要如何防範以及應對災害等，必須要有明確的態度。**為了成為能夠因應災害的教室，最先能夠做的就是，改變身為教室經營者的「意識」。**

1-6

提高對金錢的意識

既然身為鋼琴教室經營者，一定要對某樣東西抱持高度的意識，那就是「金錢」。

為了長期經營教室、為了提升教學的技能，金錢是必要的。另外，理所當然地，有收入就必須繳納稅金，這畢竟是國民的義務。倘若不懂金錢，就無法經營教室；相反地，如果清楚了解有關金錢的事情，將會有如下的益處：

【1】看得到金錢的流向，就能期待教室營運的安穩

【2】有投資自己的心，就能期待自身的成長

【3】具備稅金的知識，就有望能節稅

教室的營運建立在每個月從學生那裡收到的學費，因此，掌握收了多少錢（收入）、付出去多少錢（支出），就成為了解教室情況的「指標」。教室營運的收益，透過裝潢教室的環境、舉辦活動等，也能回饋給學生，藉此提升他們感受的滿意度，而這也是能讓學生願意長期待在教室學琴的重要因素。如此一來，收入也會增加，而這筆錢也可以運用在學生身上。思考像這樣的「金錢循環」，是教室營運很重要的一點。

另外，**將金錢投資在自己身上**，也非常重要。身為一位教導者，必須要持續精進自己，如同更新電腦到最新版本，我們也要有這樣的心態，**經常將自己升級到最新版本**。為此，持續學習成了必須要做的事情，當然，就得將金錢投注在這上頭；但是，投資自己絕對不會白費工夫。在學習上獲得的經驗，全部都會成為身為講師的你的養分。如果期許自己持續成長，就不該在用錢上猶豫不決。

然後，也**必須具備有關稅金的知識**。學校並未教導我們有關稅金的知識，雖說如此，也不能一無所知。在此引述某位稅理士（編註：日本的職業有區分出針對審計專業的「會計士」、針對稅務專業的「稅理士」，臺灣則是由「會計師」提供審計與稅務方面的服務）說過的話：「國民的三大義務，就

是教育、勞動，以及納稅的義務（譯註：此處國民的三大義務是依據日本憲法的規定，與臺灣不同。依據中華民國憲法規定，國民依法有納稅、服兵役、受教育三大義務）。每位國民都必須履行義務教育，而成長到一定年紀之後必須工作，以履行勞動的義務；然而往往有人不履行納稅的義務，這實在不是身為日本國民該有的姿態。」

清楚知悉稅金的知識，對於教室營運有「**能夠追求利益**」、「**能夠看得到金錢的流向**」等的好處。雖然常覺得：如果可以的話，真不想繳稅；但是你可以換個角度想：能夠繳稅，代表教室生意興隆，收入很高。懷著對於高收入的感謝心情，開心地納稅吧！

生意興隆的教室，對於金錢一定小心處理；反過來也可以說，正因為小心處理金錢，教室才會生意興隆。因此，倘若希望教室的生意變得興隆，首先必須要做的就是提高對於「金錢」的意識。

1－7

生意興隆的經營者都是「熱愛打掃的人」？

大企業的經營者提倡打掃的重要性，視其為理所當然，畢竟一間打掃得整齊清潔的店家與凌亂不堪的店家，不用說也知道哪一家給人印象比較好。將教室打掃乾淨也有另外的益處，與教室的「環境維護」有關。整頓教室環境有以下「3個效益」。

【1】衛生上的效益

鋼琴教室容易形成密室，因此大家要注意「空氣流通」。務必一天要開一次窗戶，讓空氣循環流通。當在空氣不流通的地方長時間上課，容易引發教師有頭痛、身體不舒

服的情況；而空氣流通也能夠預防流行性感冒、感冒等的感染。使用除菌清潔劑來擦拭課桌椅、常備手部用的消毒酒精等對策，也能夠避免掉某種程度的風險。

【2】 預防教室內發生事故與狀況的效益

整頓好教室內部，將危險物品放在學生的手搆不到的地方等，如果有做好這類的措施，便具有防止教室內發生事故或是受傷的效益。雖然教室內發生事故的可能性並非是零，但如果該項事故得由教室來負責，事態將會演變成賠償等非常難處理的問題。

【3】 提高學生、家長滿意度的效益

乾淨舒適的教室會帶給學生安心感、療癒的效果，這部分最需要提到的就是「體驗課的時候」。來體驗上課的學生、家長初次來造訪，對於教室內部都很好奇，就連室內的細節也會檢查吧｜；對教室的第一印象也會影響報名率。提高體驗課時「滿意度」的關鍵在於，讓人覺得「這裡的氣氛很好」。

接下來，向大家介紹整備鋼琴教室環境的具體要點。

多數的老師都是利用自家空間作為鋼琴教室，很容易隱約透露出生活氣味，因此，為了讓人覺得「鋼琴教室是個特別的空間」，盡可能地消除生活氣味便很重要。

每天都有許多人在換穿的**室內拖鞋很容易髒**，因此，要選用抗菌款式且可以洗滌的拖鞋。人們對於教室殘留的印象，意外地會是拖鞋，所以最好精挑細選。另外，夏天等時期很令人在意的，就是赤腳踏進教室的學生；考量氣味與衛生方面，最好在指導方針上提出：請帶襪子過來等。

為了讓孩子們知道樂器很貴重，也要要求他們**不能在鋼琴上面放置物品**；另外，如果你的教室使用的是平台鋼琴，為了讓學生親身感受鋼琴本來的聲響，請將琴蓋維持在隨時都能打開的狀態。

教室反映出你的人生、你的心，**將教室、琴房整頓乾淨，就等於是在整頓你的心**；因此，改變教室能夠做的，其實意料之外地近在眼前。

第 **2** 章
招生改造心法

2-1

「共鳴」能吸引學生

不用特別做什麼就能賣掉商品的時代已經結束了，現在是僅僅追求自己真正需要之物的時代；而在這當中隱約可以見到重視東西與自己產生共鳴、個人或企業形象的時代背景。舉例來說，在購買瓶裝水時，有人會考量「如果不是外包裝容易剝除、方便回收的環保商品，我就不買」；這也可以說正因為對於該企業所推動的、對社會有所貢獻的理念而有的行動。換句話說，人會對物品或企業所傳達出來的「理念」相近而有反應。

這樣的「共鳴」會連接到購買行為，因此，商業界很重視這部分。

鋼琴教室也是一樣，吸引對教室或講師有所共鳴的人，是為了增加長期在教室學琴

人數的秘技。對教室有共鳴的人，之於教室營運具有協助性。請試著回想目前長期學琴的學生及其家長，就能實際感受到，他們是與我「價值觀很相近的人」、「有共鳴的人」。

那麼，要怎麼做才能吸引到「有共鳴的人」呢？答案是，**傳達「想法」**；透過官網、部落格等，傳達你對教室滿懷的「想法」。在課堂上重視的部分、在鋼琴教育上所追尋的目標等，想要傳達的事情數也數不盡吧！而且令人感到不可思議的是，當你一邊想著「希望招收到這樣的學生」，一邊傳達資訊，就真的會招收到你要的學生類型，那真是實際感受到「想法」傳達出去而吸引到有共鳴的人的瞬間。

以個人鋼琴教室而言，「教室＝老師」，因此，與其說是「學生匯集到教室」，其實大多是聚集到「老師」身邊。另外，有句成語叫「物以類聚」，也就是說「**老師會吸引到與自己價值觀相近的學生**」。

引到與自己價值觀相近的學生

從現在開始，招生不再是「無論你是什麼樣的人，任何學生都歡迎」，要將觀念轉變為「**希望只有理解我教室的人才來報名學琴**」，才是重點；不贊同教室營運方針的人就淘汰，只剩下會長期在你教室學琴的學生。真心誠意地做好教室營運，將「想法」傳

達出去，就會吸引到與你有共同價值觀的學生、與你有共鳴的家長。如此一來，就會產生「介紹學生」這個令人感到開心的連鎖效應。

不要做追著學生跑的教室，**目標是成為學生慕名而來的教室**，改變招生方式的關鍵就在於此。

2-2

考量學生本位的「利益」

在招生之際，「我們教室這一點很棒喔！」、「這部分是我們的賣點！」像這樣強調自家教室的優點是必要的，但是我希望大家想想：

「教室是『為了誰』而設立的呢？」

的這一部分。上課學習的是「學生」，若迷失了這一點，反而沒有向對方表達到教室的優點。

學生或是家長真正要尋求的應該是「藉由到教室上課而有所收穫」、「學會彈琴的自己」，而這就是所謂的「利益」（benefit）。「benefit」可以翻譯為「利益」、「恩惠」，以鋼琴教室的情況來說，可以想成是「到教室上課的成果、所收穫的東西」。

舉例來說，買名牌包除了為了它的機能性、耐久性等之外，也有為了想要感受「擁有高級品的優越感」吧！如果只是為了裝東西帶著走的話，說得誇張一點，超市的袋子應該就很夠用了；然而，正因為有拿名牌包才能獲得的「某種意義」，才會花錢買下它，這無非就是「利益」。

那麼，以鋼琴教室的情況來說，對方尋求的具體「利益」是什麼呢？

「想被別人說：你有在彈鋼琴喔？好酷喔！」

「我的孩子透過練鋼琴，能夠自發性地思考事物。」

「我以鋼琴伴奏的身分，活躍於合唱比賽。」

「拍到女兒在音樂發表會上穿著華麗洋裝、帶著笑容的照片。」

「從育兒中解放，與女兒一起在音樂節奏律動（Eurhythmics）中玩音樂。」

像這樣以對方立場的「利益」角度提出教室的價值時，必須注意以下三點：

【1】 明確列出對於什麼樣的學生可以做到什麼程度

【2】 將學生或家長「能夠獲得的利益」訊息化

【3】 以對方容易想像的方式（影像化）來表達

擅長傳遞資訊的老師，自然能做到這三點；但是，關鍵在於自己能有多「站在學習者的立場」。當你將經營者的角度轉換為對方的角度時，就能逐漸看到對方真正尋求的東西；而找到這些東西，再將其拓展開來的行為，就是傳遞資訊、招募學生。

2-3

明確描繪出「理想學生的圖像」

你應該有很喜歡的學生，以及希望能夠一直有所聯繫的家長吧！能夠理解你課程內容的價值、也會認真練琴、對於教室的營運有所幫助、能夠構築良好的人際關係……等等，可以說這就是你的「理想學生」吧！而匯集了理想學生的狀態，以整個教室來看，也可以說是理想的教室型態，不是嗎？讓我們來試著確認吸引到理想學生會有哪些優點吧：

- 學費不會被殺價或是有不合理的要求
- 對於你身為鋼琴教師的生存方式有所共鳴

- 成為你教室的粉絲
- 即使有其他教室出現，也不會跳槽
- 會持續在你教室學琴
- 會透過口耳相傳，幫你介紹學生
- 教室營運較為冷清時也會協助你
- 能建立長久的、良好的人際關係

那麼，要怎麼做才能吸引到「理想的學生」呢？那就是「將理想學生的圖像明確化」。

想要招募到什麼樣的學生？請描繪出明確的概念，這是第一步。

在此介紹一項作業，是為了招募到理想學生而做的。首先準備一本筆記本，請具體寫下 50 個「不希望他來報名的學生類型」，例如：「完全不聽老師說話」、「不守時」等像這樣子的內容；接著，請寫下 50 個「希望他務必前來報名的學生類型」，例如：如果這樣的孩子是我的學生，我每天都想要教他上課。寫像這樣的理想圖像，肯定會是很

開心的作業吧！

這項作業的目的是「清楚明確地想像出理想的學生」，透過這項作業，就有具體的圖像，也就能應用到招生活動上。至於為何刻意將討厭的學生也明確化，是為了要讓自己想清楚「選擇的標準」，以便有意識地吸引到自己所追尋的學生。一旦理解了這部分，就能確實感受到發送資訊內容的變化。

想像出理想的學生

● 不希望他來報名的學生類型

① 老是遲到
② 老是忘記給學費
③ 不做功課
④ 忘記帶樂譜、教材
⑤ 不聽老師說話
⑥ 不懂得和人打招呼
⑦ 很快就放棄學琴
⑧ 沒有幹勁
⑨ 在教室吵鬧
⑩ 沒有將指甲剪短、收拾乾淨
…………

● 希望他前來報名的學生類型

① 總是幹勁十足
② 功課會乖乖完成
③ 會笑容可掬地和人打招呼
④ 時間從容地進教室
⑤ 能夠認真地努力學琴
⑥ 會好好地聽從老師的教誨
⑦ 鞋子都會擺放整齊
⑧ 每週都能看到他的成長
⑨ 能夠認同彼此，保有良好的關係
⑩ 抱持著夢想與目標
…………

2－4

官網是傳達「想法」的工具

敝人著作《超成功鋼琴教室經營大全》有介紹製作官網時的要點，而官網上必須記載的項目（課程內容、學費、講師的簡介、學生心聲等教室的概要），大約就是固定那幾項，但是最重要的是，要**傳達你的「心」**。當你想要將官網轉變為能吸引學生的網頁時，要改變你的認知：**不能只把它當作「發送資訊的工具」，而是要當作「傳達想法的工具」**。如此一來，你的官網就會變成更有價值的網頁了。

為此，訣竅在於表現出「人品」。例如，以「講師給大家的一段話」為標題，在官網上寫出希望學生成長為什麼樣子、想要透過鋼琴教育實現什麼夢想等等；換句話說就是你的「理念」，如同企業官網上「老闆的經營理念」的頁面。如果能站在要交付自己重要孩子的父母的立場思考，你就會知道，要讓家長覺得「如果是這位老師，似乎可以信任」，有什麼是必要的。家長想要知道的不單單只是老師的簡介，而是「身為一位老師的思考方式」。這部分除了理念之外，如果敘述如以下的「故事」，也能達到效果。

- **鋼琴教室的誕生故事**
- **持續當鋼琴老師的理由**
- **在課堂上發生過的感人故事**
- **學生或是家長給的信件**

傳達想法的官網範例

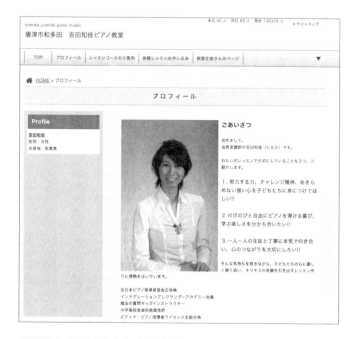

想要藉由鋼琴培育出怎麼樣的孩子們呢？從官網上的短篇文章中，可以看出身為指導教師的想法、在課堂上重視的部分等。目標是每天都能做出更好的教學，這樣每日鑽研的身影，以及對教學的熱情，都傳達到家長的心中。

協助：吉田知佳

（吉田知佳鋼琴教室 http://tomokapiano.grupo.jp/）

扎根在地方的教室、重視人與人之間聯繫的教室,以此為目標的
這份「意念」化作訊息,感動人心。教室裡氣氛活潑,課堂教學時
也很重視每一位學生,希望學生們能夠享受音樂一輩子等等,官
網上傳達出指導者的這些想法。

協助:成瀨美惠子

(成瀨音樂教室 https://narusemusic.com/)

如此一來會讓人留有「這間教室獨有的趣聞軼事」的印象。而教師對於自己的教室抱持著多少情感，或許也能傳達給家長。

另外，如果是個人鋼琴教室的官網，穿插一些私人生活趣事，也是一種方法。因為述說自己私人生活的時候，多半能夠顯示出一個人的人品；但是，這時候**不能忘了自己是一位「鋼琴教育的專家」**。內容分配的比例，工作佔 9 成，私人生活佔 1 成左右比較剛好。另外，**透過部落格呈現平常上課的樣子**，也可以向還沒有見識過鋼琴課的學生或家長，傳達教室的氛圍、講師的心情。

經營官網最需要重視的是，**不要害怕表達**。「無論我說什麼，肯定都無法傳達出去」，如果這麼想的話，你所要表達的東西就會「化為零」。應該要想：這麼做應該可以傳達我滿溢的「想法」吧！這樣發送訊息出去後，肯定多少能夠讓人知道。

鋼琴教師有份使命，要燃燒自己，將音樂的美好、樂趣傳達給更多人；要以身為一位「表現者」的身分，向許許多多的人傳達自己或教室的「想法」。這麼做的結果，就會使你的教室變成能夠吸引到很多學生的教室。

2-5

用「數字」宣傳教室

應該有不少鋼琴教師會說：「我對數字很不在行⋯⋯」，但是，在招募學生上，必須要注意的就是「數字」。舉例來說，不要只是很籠統地想著「我想要有多一點的學生」，而是要想：

「目標是今年春天能招募到5位學生來申請上體驗課程」

「官網的瀏覽人次提升15％」

像這樣將目標「**數值化**」。如此一來，由於目標具體化，就容易將思考切換到「那麼接下來應該做什麼呢？」。為了達成目標，「行動」是一大前提；**將目標明確數值化，將能促使行動，也就變得能夠驗證目標的達成。**

另外，為了贏得人們的信賴，「**用數字來表現**」也能達到效果；尤其用數字來表現績效，可信度也比較高。舉例來說，電視廣告會用「實際銷量達550萬份的營養保健食品！」等，以實際銷售數字來表現受到許多多人的支持。數字就是信任的證明。

試著將這種方法應用到鋼琴教室上，在傳達至今為止的實際績效時，不要寫「長年教授鋼琴」，而是換成「有25年的鋼琴教學經歷」；然後，與其寫「至今為止教授了許許多多的學生」，不如寫「至今為止指導了超過500名學生」，會比較有說服力。這就是數字的魔力。

甚至也可以用數字來表現教室的「人丁興盛感」。比起寫「現在有許多學生在本教室學琴」，寫「現在有67名學生在本教室學琴」，更容易讓人想像得到學生的存在。像這樣利用「學生多（好像很多）的教室，看起來很有人氣」的心理，能夠間接表現出「這

是間人氣教室」。

另外，離開本教室的人很少，也隱約暗示這間教室、這位老師很好。因此，如果你的教室有許多長期學琴的學生，可以試著像這樣用數字來表示「有 9 成的學生在此學琴超過 5 年」；如此一來，比起單純表示「這是間學生不會想離開的教室」，用數字表現的訊息比較讓人印象深刻。想要表達體驗課的優點時，也可以用「參加體驗課的人有 92％會說：好好玩！」來表現，比較生動吧！

像這樣**用數字表現各種事項，更能提高他人的印象**。數字擁有讓人信服的不可思議魔力，請試著在招募學生時，關注在「數字」上，藉此來推銷教室，外界的反應肯定會有所改變。

2-6

諮詢決定教室印象

對於正在尋找教室的人而言，「想要學琴！」的「念頭」達到頂點時，就會想「諮詢課程」。「現在就是開始學鋼琴的好時機！」正因為這麼想，才會下定決心諮詢課程，換句話說，情緒處於正「熱」的狀態。

重視對方充滿幹勁、對於教室的期待相當高漲的這個時刻，比什麼都重要。「應對進退很有禮貌」、「很理解我的想法」，如果對方這麼想，毫無疑問，他對於教室的好感肯定很高。這份第一印象會又長又深地留存在人們的心中，因此，如果第一印象是好的，體驗課的氣氛也會變好。

無論是誰，第一次打電話諮詢課程多少都會緊張。因為用電話時看不到彼此的臉，會極為專注在對方的聲音、說話內容上；另外，如果是寫電子郵件來諮詢課程，則是會非常在意教室的回信。電話裡的對話、電子郵件裡的內容，是選教室很大的判斷基準；正因為如此，第一次接觸比什麼都重要。在此向大家介紹有關諮詢課程時的 3 項應對要點：

體驗課的電話指南

人家特地打電話到教室，你的應對卻是慌慌張張，對方對於教室的印象就會大打折扣。為了關鍵時刻能夠派上用場，請留意以下的事項吧！

事先條列出必須確認的項目

- 姓名
- 年齡（如果是成人，可以不用問）
- 電話號碼（或是手機號碼）
- 有無學琴經驗（為了安排體驗課的內容）
- 關於教材（如果他有現成的教材，可以請他帶過來）

事先將教室的資料放在電話旁邊

- 教室規範（為了應對有關學費、補課的問題）
- 行事曆（用來掌握可以上體驗課的時間）

原則是不要讓對方在電話另一頭等候；如果一直讓人等候，或是口齒不清，對方可是會不耐煩的！對教室的印象也會變差。

【1】迅速回答對方提出的所有疑問‧問題

我們不知道什麼時候會有人來諮詢課程，但是，你不能不馬上回答對方所有的疑問或問題。「學費一個月多少錢？」、「可以補課嗎？」、「什麼時候可以上體驗課？」等等，**對方想要知道的都立即回答，並且簡潔明瞭地回答**──如果能做得到，信賴度就會提升。

另外，要展現出身為教室經營者的「自信」表現，理所當然一定要知道教室的規範，最新的課程狀況等教室的全部狀況也必須掌握清楚。

【2】從對方諮詢課程開始就不要讓人家等

在對方「我想要學琴！」情緒最高漲的時候，若能迅速且誠懇地與他應對，好感度會很高。但是，如果在對方正處這種高漲狀態時，「打電話要諮詢課程，卻一直沒人接」、「寫電子郵件去諮詢課程，卻在 3 天後才回信」，如此一來，不只是對方的熱度會冷卻，對教室的印象也會變差。

如果對方是以電子郵件來諮詢課程，**請注意一定要立刻回信**。必須要以「多 1 分鐘，與對方的距離就會拉遠」這麼認真的態度，迅速回信。最好的做法是，當確認收到

來信後，改打電話去與對方聯絡；但如果收到信時的時間已經很晚了，那麼就先回信表示已收到，隔天早上一大早打電話給對方。像這樣的應對是必要的，唯有這麼做，才不會錯失時機，讓對方高漲的心冷卻。（關於寫電子郵件的禮節請參考 p.126）

【3】懷抱著感恩的心情

對方諮詢課程時，希望各位能夠注重**感恩的心情**。對方從多如繁星的鋼琴教室中選了你的教室，並且前來諮詢課程，這已經可以說是「奇蹟」了。只要這麼想，感恩的情緒自然而然就會湧上心頭。將一通諮詢課程的電話，當作或許是「全新邂逅的機會」，之後就會有很大的變化。

2-7

要知道自己「可以容納的學生數」

教室的指標之一，就是有多少的「**學生數**」。大部分的人很容易單純聚焦在「學生很多」＝「優良教室」，的確要是學生有 100 人，作為人丁繁盛的教室指標，或許很容易理解；即使如此，優良教室的指標見仁見智，不一定要聚焦在「數量」上。

重要的是，**「是否關注到」與教室有關的所有人**。每位老師可以容納的學生數量因人而異，有的老師可以容納 100 位學生、也有老師會覺得 10 位學生剛剛好。最需要重視的是，是否讓學生感受到「老師確實有在關注我」。

高人氣偶像為什麼可以獲得粉絲熱烈的支持呢？那是因為他們在演唱會的會場上有和所有的粉絲對到眼（有努力在與粉絲對到眼）。身為粉絲最開心的就是「與偶像對到眼」，換句話說，「是否有只看我一人的那個瞬間」很重要。

必須要注意的一點是，**當學生數量超過自己所能負荷的量時，「就無法顧到所有的人」**。至今為止都有關注到每位學生（家長），但是一旦人數超過某個數量，就顧不到每個學生了……應該有過像這樣的經驗吧？那就是在提醒你已經超過自己「可以容納的學生數」。當走到這個地步時，就連教室營運、課程也都會無法順利進行。

因此，有個很重要的概念是「**隨時保持10％的餘力**」。誠摯地面對每一位學生需要時間與從容的態度，因為每位學生都希望「老師要關注我」。若你想要好好地照看每位學生，至少也要確實表示出「我有好好地在思考你的事情」的態度。為此，無論身心以及課程安排都必須留有10％的餘力。

我們的使命可以說是「培育熱愛音樂的人」、「透過鋼琴教育作育英才」，而這必須貫徹在教室裡的談話、應對等所有的溝通交流上；如果老是將焦點放在學生人數上，這份使命感就會變薄，鋼琴教育的意義也會變得薄弱。正因為如此，真正重要的是要掌握「可以容納的學生數」，才能維持教室營運與課程的品質。

第 **3** 章
課程改造心法

3－1

藉由「教學觀摩」提高緊張感

長年教授學生之後，菜鳥教師時的緊張感就會逐漸消減；而教學經歷越來越資深，教課時也變得不再那麼繃緊神經了吧！雖說如此，那種恰到好處的緊張感、剛開始教學時的新鮮感，無論何時何地都是必要的。

為此，關鍵在於：**要將每日的課程當作正在教學觀摩**。如果不是著名的講師，不太有機會在公開場合進行課程；可是如果你得在許多人的面前教課的話，會如何呢？肯定會湧出平常沒有過的緊張感吧？或許會開始詳細分析、研究樂曲；為了示範教學，肯定

會多撥出時間來練琴；一邊注意時間的分配，一邊為了做出最能達到功效的指導而做周到的準備吧！換句話說，**只要有其他人在看，無論是誰都會想要盡力做到最好。**

如果可能的話，可以和熟識的老師商量，試著舉辦**課程教學觀摩會**，也是一種方法。

彼此客觀地看對方的上課方式，交換意見；如果有感情很好的老師朋友，就算是嚴苛的批評，也能直接說出來，彼此也比較能接受，而且也能發現到上課流程中不順暢的部分、或是需要改善的點；對學生而言，因為有別的老師在看，除了會比較緊張，也因為與平常上課的氛圍不同，更能認真面對課程。

如果不方便與其他老師辦教學觀摩會，請家長或是學生的家人來參觀，總可以吧！平常學生都是自己一個人來，偶爾可以請家長來參觀上課；如果平常家長會陪同一起過來，那可以試著再請一位家人過來參觀。本來不在的人的出現，會使這個空間的氛圍突然驟變，也由於會造成不小的壓力，老實說應該有很多老師會想逃避；但是，「有人在看的效果」，比你所想像的還要大。

重要的是，**一直以新鮮感來面對課程**。某種程度上給自己增加「負荷」的同時，也不能別開眼不去看對方發現到需要改善的點；當處在與平常不同的場合時，能夠發現的點還真不少。改變課程的關鍵，其實可以自己創造出來。

超成功鋼琴教室改造大全

3-2

報名時的說明將改變今後的課程

像鋼琴這類技藝的學習，必須扎實地不斷在家中練習數個年頭；但是，好不容易開始學鋼琴，卻沒有認真地練琴，然後就討厭鋼琴，放棄了⋯⋯。會演變成這樣的原因之一，就是「報名課程時，教室說明不足」。

正因為好不容易開始學鋼琴，絕對希望自己能夠學會彈琴；因此，可以在報名時，像這樣叮囑「請至少持續學習10年以上」，以提升家長對孩子的學琴意識，防止孩子輕易地就放棄學琴。

這時候還要和家長一同確認，孩子的一天當中有哪些時間可以撥空來練琴；每次上

課時，也要跟學生確認需要練習的部分、練習次數、練琴方法，讓他得以在家裡原封不動地練習在課堂上所學習的內容。關鍵在於，絕對不要直接丟作業給學生而已。

不過，在這個時間點上如果過度強迫學生一定要練琴的話，或許會讓原先覺得學琴很簡單的人，對於是否要報名猶豫不決；但是，以長時間來看的話，讓學生知道練琴是義務，無論對於學生、還是對於教師而言，不用說也知道能好處多多。這樣在報名階段，就會只剩下抱有學琴與練琴意識的學生了；況且，**真正有心要學琴的學生比較好教，而且比較會長期持續學下去。**

改變學生、家長的意識的最佳時機點，就是在報名階段。只要在這階段成功的話，之後的課程也會大不相同吧！

3-3

老師展現出認真的態度，學生就會跟隨

我在讀中學的時候，有加入籃球隊。剛入隊的時候，原本是程度比較差的球隊，但是自從換了一位體育老師當教練後，情況就大不相同。他是位將許多籃球隊送進縣大賽的知名教練；相對地，他的指導很嚴格、訓練很辛苦，但是隊員全都咬牙撐過去了，因為全隊瀰漫著一種「總覺得要跟上教練！」的氛圍。

為什麼呢？因為那位教練所有的嚴格訓練，**「做為示範，自己也和隊員一起練」**。

當時那位教練已經有點年紀，體力上應該會有點吃不消；但即使汗流得比學生多，仍然率先示範衝刺、肌力訓練等給學生看，可以說是身先士卒在帶領我們。「教練都這麼拼

命了，我們也⋯⋯」，大家就會卯足全力跟上教練的腳步。多虧了這位教練，讓我們從吊車尾的隊伍，搖身一變成為縣大賽的常勝軍。

明治時代的海軍大將（編註：相當於各國軍階中的上將）——山本五十六，據說是位很懂得擄獲人心的名人，他曾說過這樣一段話：

人就會動起來

讓人嘗試　讚譽有加

做給人看　說給人聽

這段話要表達的是：無論說多少長篇大論，人還是不會動的；總而言之，做給他看，比什麼都重要。場景換到鋼琴教學現場也是如此，學生願意跟隨的，當然是「**做給你看**」的那種老師。無論什麼事都很認真地和學生站在同一戰線，音樂發表會也必定會讓學生看到老師在舞台上演奏的英姿，那個身影認真到讓人不敢輕易靠近；我可

以理解，那就是身為一位指導者
該有的姿態。

　　要學生跟隨自己好好學琴的
話，首先要自己先做給學生看。
當學生從老師的英姿中有所啟
發，自然眼神就會閃閃發光地看
著老師，認真地側耳傾聽老師說
的話。而當這樣的人際關係建構
起來後，應該就會實際感受到課
程品質的改變。

3-4

養成在家練琴的好習慣

　　我想應該有不少老師煩惱著：學生沒有養成練琴的習慣。這時候我試著思考「能夠養成習慣的方法」，想出了個好點子。舉例來說，在用餐過後，一定會刷牙，我想應該沒有人覺得刷牙很痛苦，這是因為「已經養成習慣」要刷牙了。接下來，向大家介紹如何養成練習習慣的 3 個要點：

【1】將練琴與其他習慣組合在一起

　　刷牙與用餐是組合在一起的行動，因此，如果想要養成某種習慣，就與**本來就不覺**

得做來很痛苦的事情「組合在一起」；如果代換成練鋼琴，就是指將「彈鋼琴」這個行動與某個行動「組合在一起」就好了。

我小時候曾經將「回家」＋「練鋼琴」這兩項組合在一起；也曾經將「練鋼琴」＋「去打棒球」組合在一起，因為如果沒有練琴，就不能去打最愛的棒球。詢問有養成練琴習慣的學生，大多是將「練鋼琴」與「吃飯」組合在一起，像是：早上起床，吃早餐之前先練琴；或是吃晚餐之前先練琴。

【2】先預備好會讓自己感到興奮的事情

我每天早上 4 點起床，在安靜又平穩的早晨書寫，能帶給內心莫大的充實感；而睡前一想到「明天要在電腦前寫什麼文章」，就覺得很興奮，能夠睡個好覺，早起也不覺得苦。

像這樣，為了養成習慣，可以事先預備好會讓自己感到興奮的事情。會認真練琴的學生，多半會在「點心時間前」，或是「喜歡的電視節目播放前」練琴；也因為練完琴後有「開心的事情」在等著，練琴的動力也就提升不少。一開始需要像這樣給自己一點

獎賞，持續一段時間後，因為習慣已經養成，就不需要再這麼做了。

【3】為了某人而做

我持續五年每週不間斷地發送電子報，能夠堅持下去的原因，是因為有讀者在閱讀。

正因為想著要提供一些有益處的資訊，就會思考主題、抽出時間來撰寫。如果沒有人閱讀，我可能持續不到三次。

換句話說，**人會「為了某個人而努力」**。練鋼琴也是，如果是為了某個人，就比較容易持續下去。舉例來說，媽媽可以拜託孩子：「我最喜歡聽○○你彈琴了，可以彈給我聽嗎？」，孩子就會覺得「為了媽媽，我就彈琴吧」，像這樣建立系統以獲得家長的協助與認可；再舉一個例子，可以**每次都稱讚孩子有練琴，並且具體說出哪個部分彈得很好**；或者準備「**成果學習單**」，**如果有練琴就貼一張貼紙**，藉由這些方法，就能無痛地養成練琴的習慣。

成果學習單的範例

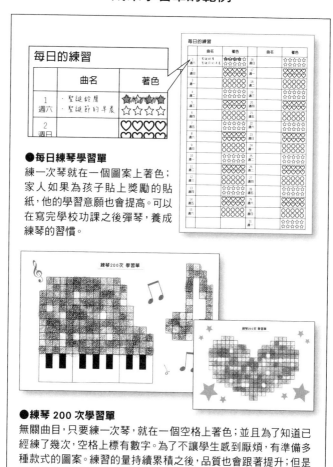

每日的練習		
	曲名	著色
1 週六	· 聖誕鈴聲 · 聖誕節的早晨	★★★★☆ ☆☆☆☆☆
2 週日		♡♡♡♡♡

●每日練琴學習單

練一次琴就在一個圖案上著色；家人如果為孩子貼上獎勵的貼紙，他的學習意願也會提高。可以在寫完學校功課之後彈琴，養成練琴的習慣。

●練琴 200 次學習單

無關曲目，只要練一次琴，就在一個空格上著色；並且為了知道已經練了幾次，空格上標有數字。為了不讓學生感到厭煩，有準備多種款式的圖案。練習的量持續累積之後，品質也會跟著提升；但是也請小心，不要讓孩子變成「重量而不重質」。

※ 協助：堀越有理（堀越鋼琴教室 https://horikoshipiano.amebaownd.com）

為了知道習慣養成的方法，也可以訪問已經完全養成練琴習慣的學生：「如果其他的學生也能像○○你一樣會練琴的話，老師會很開心，因此，請務必說說你在家裡的狀況給我聽。」讓孩子每天練琴的關鍵，其實近在眼前。

3-5

用自創的「法則」讓學生好理解

　　無論是孩子還是大人，課程的要點都在於「容易理解」。鋼琴教師所指導的是看不到的「音」，必須教授本來就很難以訴諸於語言的東西；又不能不教給人「很困難」的印象的音樂術語與演奏法等。學生程度的提升與否，就取決於老師的說明有多簡單明瞭。

　　舉例來說，數學上的 $\sqrt{2}$，可以用「一夜又一夜，賞人好時節」（譯註：日文原文為「一夜一夜にひと見頃」（ひとよひとよにひとみごろ），日語發音近似 1.41421356）的口訣來背。順口的短句，具有好記的作用，應用這點，我思考出了以下的「法則」：

- 樂曲的尾聲要緩慢——「千金小姐法則」
- 相同的樂段強弱要改變——「山谷回音法則」
- 要仔細聽踏板的聲音——「用耳朵踩踏板法則」
- 手腕僵硬時——「妖怪之手法則」

彈奏法、練習法等，搭配自創的口訣，比較容易想像。好不容易彈奏得很流暢，樂曲的最後卻粗魯收尾，這時候就可以問學生：「對了，我記得有教過樂器的尾聲要怎麼彈奏呢？」學生就會想起來：「啊！最後是千金小姐法則！」

像這樣搭配自創的法則或口訣，說明起來就變得輕鬆，也大大地幫助學生理解。

3-6

辦活動能提高課程的品質

「活動」在經營鋼琴教室上，扮演很重要的角色。因為活動的樂趣與學生的持續學習有關，家長也會口耳相傳、介紹學生。

提到鋼琴教室的活動，就屬音樂發表會了，可說是教室的一大盛事。但是，從擬定企畫到舉行活動，都相當耗費勞力；所花費的時間與金錢也不在少數。一個活動而已，為什麼要做到這種地步呢？其實都是為了「**提升課程的品質**」。

對於學生而言，有個能夠展現努力成果的舞台，是比什麼都還要重要的目標。大家都知道擁有目標的重要性，但是對於孩子而言，自己設定目標並非易事；因此，我們企

劃音樂發表會等的活動，塑造一個可以努力前進的目標給孩子。發表會上的演奏如果成功，這份成功經驗會刻印在心中。

更需要重視的是，**藉由舉辦活動「預先推測上課情況」**。當想要做點什麼事情時，如果前方有個明確的目標，也比較能持續充滿幹勁。舉例來說，交付給學生的曲子沒有什麼特殊目的，以及交付的曲子是 3 個月後要在眾人面前演奏的，你覺得哪一首比較能激起學生的幹勁呢？我想是後者吧！另外，「○天後要練好」如果像這樣訂下明確的日期，就會開始思考在期限以前應該做什麼了吧！

這可以說和旅行是相同的，總不太會原先沒有什麼目的地，一回神就到了巴黎吧？我是要去巴黎拜訪朋友、我要到憧憬的街道觀光等，正因為有這些目的，才會去預訂機票、購買旅遊導覽書等，做此準備。因為有明確的目的，就會發現自己現在應該做什麼事；換句話說，**目的會改變你對眼前事物的看法。**

因為有表演活動這個目的，對眼前這首「樂曲」的看法也就改變了。對學生而言，「這是為了什麼而彈的呢？」與樂曲的內容是同等重要的事，對於課程品質的提升也能有所

貢獻。30分鐘的課堂上，帶著目的與毫無目的的來上課，運用時間的方式與內容也會有所不同。

培育出多位優秀學生的老師，毫無例外地都會重視活動的舉辦。讓學生理解為什麼要學習這首樂曲、完成某項成就等，即便只有一項也好，都能積少成多讓孩子有「成功的體驗」。

3−7
訓練孩子耳朵的第一步，鋼琴要調音

在課堂上要重視「訓練耳朵」，而所謂的「訓練耳朵」並非只是訓練學生有絕對音感、提升學生的聽音能力等，還有兩項重要的事情。

第一項，**「確實聽清楚自己彈奏的音的能力」**。鋼琴彈不好的起因大多是因為沒有確實聽清楚自己彈奏的音，舉例來說，彈奏快速樂段時彈得零零落落，就是因為耳朵處於馬虎的狀態；也就是說，沒有聽清楚每一顆音的同時，也就沒有辦法控制好手指。控制手指的是耳朵，當能分辨、掌握「彈不好的部分」，每顆音都沒有遺漏時，令人感到不可思議地，幾乎所有技術上的問題都能解決。

另一項，「**分辨好的音色與壞的音色的能力**」。在音樂大賽上聽到許多參賽者的演奏時，多少會有讓人驚豔音色的演奏出現，那是與其他演奏者完全不同層級的音色。能夠演奏出這樣的音色，無疑是因為「知曉美妙的音色」。正因為有聽過各式各樣音色的經驗，擁有使音色具有豐富多樣性的能力，才能為演奏增添色彩。這與畫家能夠自在地運用多彩的顏料來揮灑、表現，有異曲同工之妙。

為了「**訓練耳朵**」，在課堂上可以做的，就是讓學生彈奏調音準確的鋼琴。如果想要孩子們彈奏出美妙的樂音，除了給他聽美好的音色別無他法；如果想要孩子學會演奏技巧，讓他彈奏優質的鋼琴才是捷徑。為此，必須讓鋼琴一直維持在最佳的狀態，定期調音、保養，不能怠慢。

最近越來越多學生家中只有數位鋼琴（Digital piano），但是，用數位鋼琴練習，有一天一定會有所侷限，原因是不知道真正鋼琴的音色。只有那登頂的人，才知道在聖母峰上所能看到的美景；如果不知道鋼琴真正的音色，要彈奏出美妙的音色就很困難。

為了改變學生讓他有意識注意音色，教室裡的鋼琴也必須維持在最佳狀態。如果想要學生以鋼琴為專業技能，必須確實告知他原聲鋼琴（Acoustic piano）的必要性。

第 **4** 章

學生改造心法

4-1 與學生建立信賴關係

學生與老師之間是「**能夠傾訴煩惱的關係**」，這一點很重要。當孩子們願意傾訴煩惱給你聽，就表示你與他們更親近了；而當你試著站在不會彈琴的人的立場去想，就能看見最合適的解決方法。如果能創造「彼此相互認同的狀態」的話，內心的距離感就瞬間更靠近了。

為了建立像這樣的信賴關係，你要「**非常了解對方**」；為此，有必要對學生、家長升起「敏銳的天線」。他們在想什麼、煩惱什麼、在哪裡受挫了呢？如果能先知道這些，對於溝通就有很大的幫助。

有個有效的方法，那就是「學生情況紀錄本」。將每位學生的相關資料，歸納在筆記本裡，包含著平常的行動等有些在意的事情等，即使只是略微記錄下來，也會變成重要的資訊；其他像是「會感到開心的話語」、「比較有反應的字眼」等，也可以記錄下來。

這些資料承載著學生的心情，也有不少能夠成為協助溝通變圓滑的「種子」。

另外，**如果想要學生認可自己，首先老師要先認可學生**。學生有乖乖做功課、這週的表現比上週好等，認可學生這些良好的變化，能提升他們的自尊心；而且會讓學生對認可自己的人（老師），抱持「愉快」的情感。日積月累下來，就能使雙方的關係變好。

有時候想要稱讚學生，卻找不到可以稱讚的點，對吧？這時候就**請認可他「來到教室上課」這件事**。「明明很累，還是來上課呀」、「上週你請假，我好想念你呀～」有人認可「自己的存在」，對他們而言，是很開心的事。

溝通交流的基礎是「認可」，以及接受這個人的全部且銘記在心。為了與學生建立良好的關係，首先，老師要先改變自己的態度。

彙整學生資訊與課程紀錄的學生情況紀錄本範例

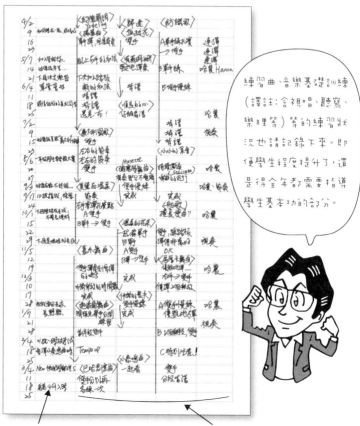

上課當天學生的樣子
將你察覺到的事情,如學生日常生活中發生的事等記錄下來,溝通也會變得更順暢。

課程內容
每項課題的進度、須注意的要點、課程內容等,都要記錄下來。

學生資料

為了能一目瞭然學生的基本資料，都統整在一起。如果知道學生還有學什麼其他的才藝、出生年月日等，在聊天時也能發揮作用。

上課狀況

記錄學生在課堂上的樣子、需要改善的點等等；也會記下學生喜歡的東西、聽了會感到高興的話語等。

音樂發表會與教材

透過記錄過去使用過的教材，能夠了解學生的進度與成長。事先條列曾經在音樂發表會上演奏過的樂曲，也便於下次選曲時作為參考。因為清楚掌握學生的擅長的曲目，一有機會就能讓學生上台演奏。

出缺席與學費繳納的記錄

一整年的出缺席狀況一目瞭然。調課、補課、學費繳納日、教材費的徵收等，確實記錄下來將可避免糾紛。

學生紀錄表　　　　　　　課程時間：星期 ~ 5:30~

| 姓名 | | 電話號碼 | | 手機 | | 報名日 令和20年10日(小3) | 生日 |
| 學年 | 中一 | 才藝 週一 | 週二 | 週三 芭蕾 週四 | | 週五 | 周末 芭蕾 |

| 課程內容·音樂發表會的樂曲等 | 音樂發表會、教材 |

協助：宮原真紀子（鋼琴教室 Viva Musical！https://pianovivalamusica.jimdofree.com/）

4-2

提高學生的「自我肯定感」

　　我希望孩子們重視「**自我肯定感**」。所謂的自我肯定感是指意識到「我的存在是有價值的」、「自己是被他人所需要的」的情感。我看著現在的孩子，總覺得他們的自我肯定感很低。當跟他說「百折不撓、努力不懈是很重要的喔」，就會覺得「反正我什麼都做不到」；而當跟他說「為了人們付出是很珍貴的喔」，就會覺得「反正沒有人會需要我」等等，有不少孩子輕易地就說出這樣的話語。

　　但是，只要活著，就要珍惜「自我肯定感」。試著想想失敗的時候吧！當你自我肯定感很低時，就會覺得「我果然什麼都做不到」，然後立刻放棄；可是如果自我肯定

比較高，就會覺得「沒關係，下次一定能成功！」。

那麼，要怎麼才能培育出孩子們的自我肯定感呢？關鍵在於「**聚焦在已完成的事情上**」。課堂上常有這樣幾幕：「為什麼這裡都彈不好呢？」、「為什麼沒有練琴呢？」老師總把焦點放在學生「做不好的事情」上。如此一來，「反正我就是不會。」學生就會自我否定；或許這就是他不練琴的原因，又或者只是因為他不知道怎麼彈奏那個部分而已。但是，老師若不分青紅皂白地否定，就算是大人，也會失去自信。

不要聚焦在做不好的事情上，**在十項當中只要有一項做得好，就請關注那一項**。當學生只要有一個樂段會彈，就可以挑出來說：「這一段這麼難，但是你彈得不錯耶！」而當學生練了 5 分鐘的琴，就可以誇獎他：「很會利用零碎時間練琴喔！」如此一來，學生就會覺得「老師一直有在關注我」，也就會變得越來越有自信。

另外，如果一直以自己的標準來看待人事物，就有可能看不清對方的想法。舉例來說，「Ｃ大調音階」的話，我們即便閉著眼睛也能彈得出來；但是，對孩子而言，可能會覺得：想不到這世界上竟然有這麼困難的事情。這時候你要從「**會彈是理所當然**」的

想法，轉換為「彈不好是理所當然」，如此一來，就更容易看到孩子們「彈得好的部分」；孩子們也會覺得：「只要我肯做，就一定辦得到！」，而逐漸萌生一點自信。

無論是誰，在獲得認可時，都會有較高的自我肯定感；但如果被責罵，就算是大人，也不會覺得「我是個有價值的人！」。只要稍微改變一下對孩子們的看法，跟他們說出來的話也會有所改變（有關聚焦於「做得到的事情」，也可以參考 p.166）。

4-3 試著好好研究「好的打招呼方式」

打招呼是溝通的基本，如果交換令人感到舒服的招呼，就會覺得這天有個好的開始。

幾乎每個八面玲瓏的人，都很擅長和人打招呼；總是活潑開朗，而且一定會比對方還先打招呼，受到他的影響，也會忍不住用開朗的語氣回應他。

日文的「打招呼」（挨拶）一詞源自「一挨一拶」，由禪宗的問答而來；「挨」與「拶」這兩個漢字，都是「靠近」的意思。為了使對方放下警戒而可以接近他，不先讓對方敞開心房不行；換句話說，**「打招呼」（挨拶）是「使人敞開心房，繼而得以靠近對方」**的意思。

為了使來教室學琴的孩子們敞開心房，繼而能靠近他們，每一次的「打招呼」都非常重要。自己真的能夠打從心底對孩子真誠地打招呼嗎？對方其實是面映照出自己的鏡子，或許他們不好好跟老師打招呼的原因，其實是在老師身上。

創造相互理解的機會要從自己先好好地打招呼開始，也才能敲開對方的心房。「你明明很累了，還來上課，好棒喔！」、「今天也和老師一起開心地學琴吧！」將這樣的態度放在打招呼上，與課程的充實度有很大的關係，因此，偶爾試試和孩子們一起研究「真正好的打招呼方式」，或許也很好。

在這研究過程中所察覺到的感受，有很大的可能性會成為孩子們無可取代的體驗。

4-4

偶爾試著說說人生的事情

在課堂上**教導人生中重要的事情**，也是身為大人所要做的工作。一個孩子不太可能長期只和一位大人相處，想到這點就發現到，身為鋼琴教師所被賦予的使命，不單單只是教鋼琴而已。

雖說如此，說了很高深的學問，對孩子們而言就跟在看充滿艱澀字眼的書一樣，當然聽不進去；但如果是老師的經驗談，孩子就比較有興趣。

舉例來說，對於正在悲嘆自己無法很快地學會彈琴的學生，我會這麼對孩子們說：

我為了解決運動不足的問題，即使只有一點點也好，在車站時一定會爬樓梯，即便電梯

就在附近。或許你會覺得，不過才爬上20幾階的樓梯，有什麼效用；但是，如果每天都爬樓梯，一年就運動了365次，來回以40階來計算，一年這樣上上下下就走了1萬4千6百階的樓梯了；而持續5年下來，則會爬超過7萬階的樓梯。**小小的事情一點一滴累積下來，就會演變成大大的成果。**不輕視小努力的人，最後一定會做出成果。

另外，我也曾經問過孩子們這樣的一個問題：「你為什麼活著呢？」由於問題太過突兀，每個孩子眼睛都瞪得圓圓的，而且幾乎沒有一個孩子可以給出個正經的回答；而我則是告訴他們愛因斯坦（Albert Einstein）曾說過的話。被問到「我們為什麼活著呢？」的愛因斯坦，他回答：「**人是為了其他人而活著。**」這世界上有各式各樣的思考方式、有多到數不清的工作，而人們你幫我我幫你、相互扶持，這個社會才得以成立。

像這樣，我會和孩子們一起討論這個概念。

另外，我會跟嘲笑他人失敗的學生這麼說：食品製造公司「雅滋養」（やずや）創辦人矢頭宣男曾說過一句話：「**不要嘲笑跌倒的人。**」初次挑戰沒做過的事情，一定會伴隨著風險，精神上也一定必須跨越很高的障礙。或許會失敗（跌倒），但是，跌倒是

因為「打算完成什麼事情而發生的行動」，無論是誰都不能嘲笑這份打算進行挑戰的勇氣。嘲笑他人失敗的人，才應該反省自己是個一事無成的人。我會像這樣，引用偉人的話語，傳達給孩子們聽。

當理解了「為什麼？」的部分之後，孩子們才第一次發現到事物的本質；因此，為了使學生的思考方向轉往好的方向，應該要用讓人容易了解的方式來傳達人生中重要的事情。

4 - 5

「明星」的存在能促使學生進步

在我小的時候，有許多被我視為「明星」的人的存在，擅長打棒球又很受歡迎的學長、一起在學生會裡的同學、在同一間鋼琴教室學琴的前輩……。他們共通點是，我對他們都抱有「憧憬」、「想要更接近那個人！」的念頭；而這冊庸置疑地對我的思考與行動造成正向的影響。在自己感到痛苦時，當我一想到「如果是那個人的話，肯定能夠突破困難的」，就能鼓舞到自己。重點是**是否有個為自己的行動、思考帶來正面影響的存在」**，光是存在就會造成影響的這個人，他的存在非常重要。

這樣的想法也可以運用在教室經營上，那就是**讓教室裡也有「明星」的存在**。鋼琴

的技術自是不用說，還要是個吸引他人目光、令人憧憬的存在，這才是「明星」。

「我想要變得跟那個人一樣」、「真希望我家小孩也能像那個孩子一樣好」，明星的存在會改變其他學生、家長的態度。

這樣的存在稱為「模範」（roll model），「模範」是個行為規範的存在，也就是所謂的「範本」。有個「我想要變得跟那個人一樣」的存在，大家都會在無形中受到影響；這會讓自己有個想要變得更優秀的念頭，或者說與成長息息相關。

為了促使自己成長，眼前有個這樣的「模範」，以他為目標，可以說是條捷徑。

教室裡如果有個近似於「模範」角色在的話，在不知不覺當中，就會有受到這個孩子影響的學生出現。當人有個目標出現時，心的方向就會「向上發展」，如此一來，教室的氣氛就會變得越來越好。

不用說也知道，每位學生都很重要，無論對哪位學生都該公平地指導他，在這當中，要以「教室全體」的角度，來善用「明星」的存在，而這成為教室經營上很大的課題。

4-6

提供能夠正向地相互認同的場合

無論是小學的樂隊伴奏、還是國中時各年級的伴奏，從過去到現在，都是校園風雲人物；只要會彈鋼琴，在班上的價值也會大幅提升。在國中小學階段當過鋼琴伴奏的孩子，有較高的比率會持續學琴，「因為會彈鋼琴，就會在學校感受到自信與喜悅」；也因此會覺得彈鋼琴很好玩、想要彈得更好，繼而成為持續學習的契機吧！

另外，在國中當過鋼琴伴奏的經驗，或者有過學鋼琴的經歷，聽說也能「應用在高中升學考試」上，好像是因為在申請推甄入學或是考試面試時，鋼琴可以做為「賣點」。

　超成功鋼琴教室改造大全

從學生還小的時候向他灌輸：「如果能當上鋼琴伴奏就太帥了！」，或是跟他說：

「升上國中後，要當鋼琴伴奏喔～」具有讓學生持續學琴的效果。無論是誰，如果有人認可自己，自尊心就會變得堅強。擔任伴奏的經驗，比較能夠實際體會受到他人認可的喜悅、彈琴的樂趣，以及學習到努力的重要性。

而提到這方面，定期在教室裡舉辦觀摩演奏會，也具有效果。製造機會讓學生們互相認同與伴伴的努力成果，在這過程中也會感觸良多吧！或有競爭心理、或有團結情感，無論如何，在這當中都會萌生「彼此相互認同」的意識。

我在國中和高中時期，恩師也提供了像這樣可以和伴伴切磋琢磨的環境給我。能夠相互確認彼此的成果或成長的幅度，是一段很寶貴的時間，那時候我打從心底覺得：「因為有伴伴的存在，我也能更加努力」，當時的收穫與學習真的是難以計量。

也有老師提供一個場合，**讓學生們可以「以正向的角度去評價彼此的演奏」**。為了評價他人的演奏，就必須仔細聆聽；而且為了以正向的角度來評價，也必須努力發現對方演奏得很好的部分，這時就會萌生「教室裡的伴伴與我是相互認可的存在」的想法，

以及有種「受到認可的喜悅」，而這將會有很大的可能性使學生湧出「我想要繼續學鋼琴！」的念頭。學生之間的影響力，將會使彼此的想法轉往好的方向前進。

4-7

「叫出名字」是種魔法

他人對你說什麼話，會讓你感到心情很好呢？美國作家戴爾‧卡內基（Dale Carnegie，1888～1955）曾說過：「對於一個人而言，聽來最舒服的一詞是『名字』。」

換句話說，**當有人叫你的名字時，你會感到心情愉快。**

我在參加公開課程等活動時發現到，一流的老師無論如何都會叫學生的名字；他們不會說：「喂，那邊要這樣彈」，而是說：「○○同學，那邊要這樣彈」，必定是先叫名字，才開始說明，一堂課下來都不知道叫過幾次學生的名字了。這部分的重點在於，

藉由叫喚學生的名字，**使學生進入「接受的姿態」**。

如同第一段所述，自己的名字是聽來最舒服的詞語；而被叫到名字後心情會變好的狀態，可以說是種心的距離與對方較為靠近的狀態。也就是說，會進入接受對方所說之話的姿態；而在課堂上巧妙運用教學技巧的老師，都熟知這點。因此，請試著在課堂上叫喚學生的名字，叫到數不清次數也沒關係，因為這麼做會讓學生處於聽老師說話的預備姿態。

還有一個方法與叫喚名字一樣，都具備讓學生轉頭聽你說的叫的效果，就是名為「**安撫**」（Stroke）的方法。安撫由美國精神科醫師艾瑞克·伯恩（Eric Berne，

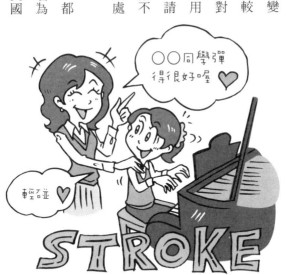

○○同學彈得很好喔 ♥

輕拍 ♥

STROKE

1910～1970）所提倡，簡單來說就是「影響對方」。分別有：透過稱讚、鼓勵等「話語」上的安撫，以及摸摸頭、碰碰手臂等「行為」上的安撫。所謂的安撫，從某種意義上來說就是「碰觸」到對方；而你給予什麼樣的安撫，以及對方會如何接受等，溝通交流的密度都會隨之改變。

無論是言語上還是身體上，只要是正向的碰觸，對方的心房就會打開。舉例來說，有些老師在課堂結束時，一定會和學生握手，我想那位老師應該是打算透過「握手」這個安撫的效果，讓學生覺得一堂令人滿意的課程結束了。

像這樣一邊意識著「安撫」一邊教課，學生的反應或許就會轉往好的方向發展喔！

第 **5** 章
家長改造心法

5-1

以鋼琴教育專家的身分與家長接觸

與家長接觸時的要點是「巧妙的距離感」，不會太近也不會太遠，不會太前進也不會太疏離；雖然一直有在溝通，卻不是朋友關係，而是家長與老師相互尊敬的關係。如果能取得這巧妙的距離感，課程會比較好進行，也比較能獲得家長的協助。為此，要重視的是「自己的立場要明確」。無論如何，你都是「鋼琴教育的專家」，不管是關於鋼琴、還是關於教育，你都應該以身為專家而自豪。

舉例來說，當家長跟你說「想要更換教材」，但是當初會選這個教材是你依據自己經年累月習得的知識、經驗所做的判斷，並非隨隨便便就抓本教材給學生。因此，身為

113　　　　　　　　超成功鋼琴教室改造大全

專家你應該明確地跟家長說出自己不能退讓的意見：「您的孩子如果能夠克服〇〇的弱點，鋼琴就能進步許多，所以我選用這本教材。」

不得不注意的是，**並非「專家＝偉大」**。鋼琴講師從開始教課的瞬間，就被喚作「老師」；但是，不可以有自己是很偉大的人的錯覺。我們只是單純擁有鋼琴教育的知識與經驗而已，人與人之間的交流應該是平等的。

而所謂的平等，就應該尊重對方；如果你擺出一副高高在上的姿態，沒有人會願意跟隨你。人只有在受到對方的重視，心才會靠過去；雖說如此，也不是要你過度謙虛。事物的主導權如果被家長奪走，無論是教室營運還是課程就都不能如自己所願，甚至有可能會一直被客訴。

對於家長，抱持著敬意的同時，也要持續保有身為指導者的專業意識，目標可以是成為任何事都能商談的「主治醫師」的存在。因此，留意要與家長處於「平等立場」的同時，以「巧妙的距離感」來相處也很重要。

明確地向家長表達並且讓他們感受到「鋼琴教育帶來的好處」，也是重要的事。孩

子在成長階段中必須要有的思考能力、經驗、人際關係、以及愉快、抗壓性、努力也都包含在內，琴房是個能夠學習到許多東西的「場域」。

在家中無法學到的教育，就在鋼琴教室進行。這麼說可能有點誇大，但是，這或許就是「學習的意義」，也是大家想從鋼琴教師身上尋求的東西。

5-2

「貫徹規定」是為了保護教室

社會上有法規，是為了大家都能生活融洽；而無論哪個組織、社區也必定都有規約。

這是為了「當超出範圍就排除掉」，如同「牽制球」（譯註：指的是在棒球球賽時，投手將球傳向野手，以封殺試圖盜壘的跑壘者的動作）的作用。就是因為有法規的限制，得以守住道德倫理，避免糾紛的發生。

同樣的，在鋼琴教室也是如此，為了讓大家都能安心舒適地學鋼琴，訂定規則自然有其必要性，這就是所謂的「規約」。重要的是，在報名課程的階段，就必須**徹底讓家長了解規定**：換句話說，關鍵在於從一開始就要向家長說明規約，並且獲得家長的同意。

但是，就是會有家長抱持著「這是個人教室，應該會通融吧」的僥倖心態；因此，

為了改變這類家長的態度，**訂定規約、製成書面資料，並且親手轉交**是很重要的。

不過困難的點應該是「規約應該清楚明晰到什麼程度」吧？沒有規約是個問題，但

如果要求、規定太多，也會窒礙難行。

「只有這一點，請無論如何都要遵守。」

「如果超出這一條線，就糟糕了。」

像這兩部分，請明確告知。舉例來說，在課堂上最容易遇到的問題，就是「補課」。

想要幫學生上課的心意擺優先，想盡辦法配合學生的時間，結果苦的是自己；或是學生

愛耍任性，面對課程也愛上不上的。因此，要明確表示「若是學生因事請假，不另行補

課」，如此一來，學生就不會輕易請假，偶爾額外幫他補課，學生對老師也會抱持著感

教室規約範例

○○音樂教室的授課規約

●報名費・學費等

- 報名費○○元。
- **學費**金額詳見另一份資料，請務必在月初上課時繳交給任課老師。
- 一年繳交一次**冷暖氣等雜項費用**○○元。

●課程・音樂發表會

- 一年內要上滿**○○堂課**。
- **上課日期與課程時間長短**，請與任課老師討論後決定；如果想要更換時間，也請與任課老師溝通，並提出「**變更申請**」。
- 一年會舉辦一次**音樂發表會**，關於演出的相關**費用**，會再另行通知。

●學生請假・老師請假・補課

- 如果要**請假不來上課，請務必來電告知**，聯絡電話：**03-1234-5678**
- 原則上，若是**學生因事請假**（包含社團練習、學校活動等），不另行補課。
- 如果是**老師因事請假**，則會擇日補課。
- 如果**發生地震、颱風等自然災害時**，依照政府教育機關公布的早退、停止上課等通知為準則，判斷是否停止上課。如若為此種情況，原則上會予以補課；但如果停止上課時間較長，則需要與學生、家長一同溝通，依據情況來判斷該作何決定。

●暫停課程・退課

- 如果打算**請假長達 1 個月以上**，請務必在前一個月的 20 號前提出「**暫停課程申請**」，暫停課程期限最長到 2 個月，這段期間會保留該學生的學籍，並不會額外收取費用。要復課前，請在暫停課程期限內與教室聯絡；如若超過暫停課程期間且未與教室聯絡，將視同退課，請注意。
- 如有意退課，請在前一個月的 20 號前提出「**退課申請**」；如果超過 20 號，將向您收取下個月的學費，請注意。

●其他

- 請在上課前 5 分鐘抵達教室。
- 教室內**禁止飲食**。
- 在教室內請**穿著襪子**。

※ 本教室保有更正、變更本規約的權利，請諒解。

2013 年 4 月 1 修訂

謝的心意。

另外，有些事情我們覺得是常識，對對方而言不見得如此。「請穿著襪子來教室」、「鞋子脫下來後，請擺放整齊」像這些我們視為理所當然的禮節，也應該要確實跟學生提醒。或許有人會覺得「這種事情不用說也知道吧」，但是，**重點在於「傳達」**，畢竟自己的價值觀、想法等，不可能與他人完全相同。教室的規則是為了讓大家都能舒適地學鋼琴，因此，擾亂規則的行為，有必要預先摘除掉；為此，扮演重要角色的就屬「規約」了。

5−3

提高與家長的「接觸頻率」

平時在課程期間**與家長的溝通交流非常地重要**，若與家長建立良好的關係，孩子的在學期間也會比較長，這是因為如果與家長交流融洽的話，比較容易獲得家長的協助；即使孩子開始厭倦上課，也能與家長一起將孩子的心思調整到好的方向。

為了與家長進行溝通，可以有以下的做法：

※ **盡可能地與家長談話**

※ **透過信件或是聯絡簿傳達訊息**

重要的是，「提高與家長的接觸頻率」。

※ 隨時先掌握家長的想法

※ 立刻解決家長的不滿

※ 站在家長的立場，傾聽他的煩惱

為了實現這些事情，**實際與家長見面、談話，是最有效的**。在談話的過程中，傾聽家長傾訴孩子練琴的煩惱、在學校或家裡的樣子等，家長對老師的信賴會更深一層。對家長而言，當能實際感受到「這個老師有在仔細地注意我的孩子」，就能安心交給老師來教導；為此，「製造見面機會」就成了必須積極進行的事情。

稱讚學生大家都會做，也是必須要做的；但是，**稱讚家長**，大家就不太做了吧。

「都是歸功於○○媽媽的指導」、「非常感謝您總是給予本教室協助」，像這些話語能成為與家長交流順暢的潤滑劑，當然過於客套就不太恰當；不過若是傳達感謝的心意，便有助於人際關係的建立。為了使家長與自己站在同一陣地，能做的事還不少喔。

5-4

塑造家長之間的「夥伴意識」

大家要知道，家長在找鋼琴教室時，也會透過「家長之間的聯繫網絡」。這是超越地域、學校的界線，非常廣泛的連結，因此能夠獲得平常不可能取得的資訊。如果是位正在為育兒而煩惱的母親，或許你對她來說是位可以諮詢的對象，而滿足家長的需求，其實也是使他們離不開教室的祕訣。

這時能夠達到效果的便是「家長面談會」。創造一個可以分享上課的狀況、持續學鋼琴的好處等的場域，有了這個可以相互理解的場域，家長也能安心，也得以再次確認在這間教室學琴的好處。

即便不召開家長面談會，在小型發表會等的活動結束後，找機會召集家長們，也能達到效益。不只能交換平常無法取得的資訊，也能藉此更深入理解教室。

懂得將家長組織在一起的老師，**很擅長塑造「夥伴意識」**，讓家長們變得不只是關注自己孩子的成長，也很期待其他孩子的成長。我很珍惜這樣的「環境塑造」，家長們可以觀摩團體課，共同欣賞孩子們認真的姿態；在這環境當中，並非抱有競爭的意識，純粹只是帶著喜悅的目光，守護著孩子們享受音樂的身影。包含音樂發表會，透過各式各樣的活動，家長們之間若抱持著「夥伴意識」，很自然地教室的氣氛就會變好了。

舉行家長面談會

家長面談會通知單

　　各位家長好，衷心感謝大家平時對本教室的理解與協助，真的很謝謝各位。

　　如以下所述，近日將召開家長面談會，特以此單通知各位。

○月○日（日）下午 2 點～3 點 本音樂教室

　　請容本教室再次向各位説明本教室的經營與指導方針，以及今後有關課程的部分；而關於大地震等天災發生時的應對措施，如果能藉此次家長面談會來與各位交換意見，則是本教室的榮幸。

　　另外，難得各位聚集在一起，如果各位有空的話，家長們之間若能善用此次面談會進行交流，更是本教室榮幸之至。

　　同時因應各位的要求，在家長面談會之後，另有空出個別面談的時間，歡迎各位家長前來會談。

　　在百忙之中麻煩各位，真是不好意思，對於本教室的理解與協助，煩請多加賜教。如果有家長無論如何都無法前來的話，還請與本教室聯絡。

　　衷心期待各位的大駕光臨，今後還請多多指教。

<div align="right">

2013 年○月○日
○○音樂教室主任○○ ○○○

</div>

5－5
「換位思考」使你成為傳訊息的達人

有很多老師會運用手機郵件（譯註：携帯メール，日本手機電信業者提供的多媒體簡訊（MMS）服務，需透過手機郵件地址傳送，與一般的網路電子郵件（E-Mail）地址不同，功能發達，方便性類似於現在臺灣智慧型手機的通訊軟體）傳訊息與家長聯絡，但是，幾乎沒有什麼機會學習訊息的寫法、禮節等；然而，這對於工作、教室經營是否順暢而言很重要。訊息的內容不用說，傳訊息的時間點、使用方式等，也有必要審慎思考。

舉例來說，關於回訊息的時間點，我們在第 2 章也有觸及到，有關諮詢課程、體驗課申請的訊息，**盡可能地早點回信是關鍵**。我一直很注意「現在立刻回信」，因為以「換

位思考」的角度來想，理所當然要「現在立刻回信」。如果我是家長的話：

「不知道訊息有沒有傳出去呀……」
「不知道那位老師會不會真誠地回覆呀……」

應該會一邊懷抱著這樣的不安一邊傳送訊息，因為傳訊息給從未說過話、未曾見面的陌生人，會緊張是當然的。這時候如果沒有讓對方等候，並且有禮又清楚明瞭地回覆對方的訊息，你覺得會如何？對方對於教室的印象肯定嗖地攀升，因為當「不安」轉變為「滿足」時，會長久留下良好的印象。

最重要的是，**能否「換位思考」**，聚焦在對方的滿意度上。收到手機傳來的諮詢訊息時，應該不會有人在深夜12點回訊息吧？不要造成對方的困擾、什麼時候回訊息比較恰當等，思考這些事情是理所當然的。另外，如果你是用電腦回訊息給對方時，也要考量盡量不要一直換行；因為對方如果是用手機在看訊息，螢幕較小，行數太多會造成閱

讀上的困難。

即使只是一點小細節，如果能像這樣試著站在對方的立場上，就能想到「這麼做會比較好」。當想像對方會怎麼做時，就能領會到「體諒」、「用心」，如此一來，無論是傳訊息的時間點與內容，很自然地就能做出適切的行動了。

在此還希望大家注意一點，那就是「不要過於依賴傳訊息」。透過傳訊息要傳達大量的資訊，是很困難的事，很有可能會造成誤解，甚至發展成客訴問題。因此，如果是有關重要的內容，請換用電話來說明。直接透過電話來說明會比較快，而且如果能詳細說明，對方的接受度也不甚相同。**越是重要的事情，越不能使用傳訊息的方式，要改用電話**，請各位要注意這個概念。

簡訊或電子郵件終究只是傳達資訊的「工具」，使用工具時，性能當然很重要；但是，使用者的想法、使用方式也很重要。尤其是使用手機郵件來傳訊息時，以對方為前提的溝通能力是必備的。

5-6

正因為在這個時代，才更要注重「手寫」

由於網路的普及，人們在傳送資訊時，電子郵件成為主流。電子郵件確實很方便，甚至可以說，如果沒有電子郵件就沒有辦法工作了；；但是，**正因為在這個數位時代，才更能凸顯出手寫的紙本信件的優點**。

在多數人都用電子郵件處理事情之際，當收到了一封手寫信，對這封信的印象會不太一樣吧！或許也有不少人會感受到快要遺忘的「溫暖」。想要表達感謝的心意時，比起電子郵件，絕對是要用手寫比較好。因為如果你是真的很重視對方，就會想要親手寫信。

手寫信上蘊含了那個人的「心意」，而且在寄信前，要去買信紙或是明信片、貼郵票、投郵筒等的，需要費一番功夫；要寫貼心的話語，也得挖空心思去思考。但是，這些功夫、心思，會顯示出你的心意，「這個人為了我特別花時間寫的」，並且傳達給對方。

舉例來說，在明信片上添加感謝的話語「非常感謝您前幾天的光臨」，寄給前來參加體驗課的人，裡頭沒有推銷，只有感謝的心意。那麼，收到明信片的人，感受到的就是講師真誠的心。

另外，如果是以寫明信片為前提，在上體驗課時，你觀察對方的要點或是談話內容就會改變；因為你會有意識地想要讓這堂體驗課，更讓人印象深刻。

不過，如果隔天才寄明信片，已經太遲了。請盡可能地在體驗課結束後，立刻寫好寄出去。來上課的大多是住在附近的人，因此，隔天就能寄到。昨天才上完課，今天就收到寫上感謝的明信片，沒有人不會為此受到感動。

明信片的優點是，家庭裡的每個人都可以閱讀；因此，家中的每位成員都會對鋼琴教室留有印象。接著，抓好明信片寄到的時間，打電話過去寒暄，因為對方已經收到明

善用手寫明信片提升好感！

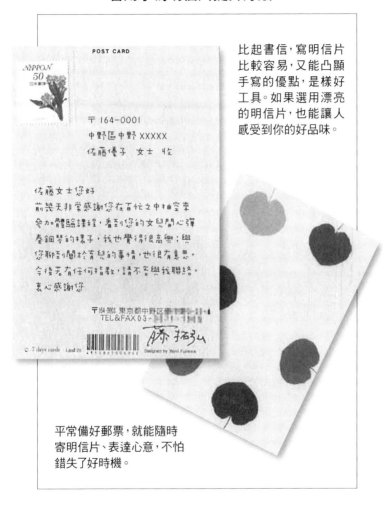

比起書信，寫明信片比較容易，又能凸顯手寫的優點，是樣好工具。如果選用漂亮的明信片，也能讓人感受到你的好品味。

平常備好郵票，就能隨時寄明信片、表達心意，不怕錯失了好時機。

信片，而你是以感謝的心意為開頭，對話就會順暢無窒礙。即便最後對方選擇去其他間教室，也能以良好的印象告終。

不只是體驗課，**平常與家長聯絡時，也親手寫信吧！**在聯絡事務的內容後頭，稱讚孩子在課堂上的好表現，並在最後添加上一句感謝的心意，這封信就不只是一封信了。

像這樣一點小心思，與家長的關係就能變得融洽、和睦。

順帶一提，我經常備有要貼在明信片上的郵票，這是為了有任何開心的事情，或是必須表達謝意時，就能立刻寫好寄出；畢竟在課堂中間的5分鐘空檔，就能寫好明信片。

謝意不只打電話說，也能用文字來表達：「親手書寫」（手書き）就等於「手是心意」（手が気）（譯註：「手書き」與「手が気」日文發音相同，都是てがき（tegaki）），因為乘載著「想法」，親手傳達心意，對方才能懂得。

5 - 7 「不幫你介紹」是鐵粉才有的表現

人們會想推薦好東西給他人，若是最棒的東西，只會想「自己獨占」。比較隱匿的名店被媒體報導出來，變有名之後，原本固定的客人就會離開，或許就是因為覺得「自己的領地被占走了」。另外，人氣變旺之後，店裡變得忙碌，就有可能造成服務品質變差。

鋼琴教室也是一樣的，**當真心對教室感到滿意時**，也會發生這種情況，**無論是學生還是家長都會「不想介紹給其他人」**；因為心裡會覺得：如果介紹給別人就糟蹋了。

「不希望老師變得更忙。」

「希望老師只看我們就好。」

這樣的想法會衍生出一種共識：把這間教室變成只屬於我們幾個夥伴的；這種氣氛對於教室而言，或許也可以稱為「理想形」的一種。在商業界有這麼一句話：「即使事業失敗，只要還有 5 個人支持我，就能東山再起」；換句話說，無論發生什麼事情，只要有 5 個人願意捨身支持，就能再次獲得成功。

重要的是，「人生當中，能夠獲得幾個這樣真心支持你的人呢？」而這句話也非常適用於鋼琴教室的經營上。即使只有少數幾個人，但只要聚集了支持者，就會成為具有強大「團結力量」的教室；那就像是個地基，不會因為一點小事就搖晃崩塌。

「最近，好像沒有像以前那樣幫我介紹學生過來」，如果你有這樣的感覺，或許就是家長已經變成教室或是老師的鐵粉的徵兆。

第 **6** 章

老師改造心法

6-1

練習做表情與發聲，自己也會改變

當你察覺到「對方似乎沒有在聽我說話」時，你應該思考「語言訊息」（Verbal）與「非語言訊息」（Non-Verbal）。

「語言訊息」指的是文字或是談話的內容等意思；「非語言訊息」則是指表情、動作、聲音的語調或大小等。這兩種要素相互影響，也會影響溝通的品質。

即使談話的內容是好的，如果沒有什麼自信，說起話來呢喃細語，就顯得欠缺說服力；然而，即使聲音的語調很好聽，但是使用艱澀的字眼，或是內容牛頭不對馬嘴，也無法使對方信服吧！因此，同時意識到「語言訊息」與「非語言訊息」來進行溝通，成

超成功鋼琴教室改造大全

為關鍵。

在此來談論「非語言訊息」，試著思考能夠使對方信賴你的說話方式。首先，**最重要的就是表情**。人們在接收到印象時，大多是從「表情」來判斷；即使嘴上說的是溫柔的話語，但是表情如果很強硬，就會給人「好可怕」的印象。

尤其，請大家注意眼睛與嘴角。「眼睛和嘴巴一樣會說話」，如同這句話所述，眼睛就如同話語，也會表達情緒；正因為如此，在溝通交流的情況上，要意識到眼睛的表情。只要稍微睜大眼睛，就會給人活力充沛的印象；而一不注意，臉部表情就會受到地心引力的影響，變成垂頭喪氣的樣子。因此，可以試著讓嘴型張成 V 字

型，光是意識到這點，給對方的印象就會突然變好。

另外，**聲音也會讓對方留下印象**。與臉部表情相同，如果不注意說話的聲調，就容易變得低沉。在溝通上抱持著煩惱的人，大多是說話的聲調上有問題，舉例來說，像是：「聽不清楚聲音」、「聲音裡頭沒有情緒」、「聲調太低」、「話說得太快」等等。

讓人聽不清楚聲音的人，是因為聲音只停在口中，沒有向外發散出去；因此，可以透過腹式呼吸法，將意識放在肚子，想像聲音從腹部發出，聲音就能傳出去了。聲樂家的聲音能夠傳向遠方，就是因為採用腹式呼吸法。另外，**想像聲音想要傳達的「目的地」**，也很重要。當你想要將聲音遠播到眼前人的「另一頭」時，表達方式也會變；而當表情、聲音都改變時，自己也會變得比較有自信。

6-2

務必請攝影師幫你拍宣傳照

在尋找教室的人，會看到你教室的官網，他印象最深刻的就是「講師的履歷照片」；而各位知道學生會以這張履歷照片，做為選擇教室的判斷因素嗎？

有句話是這麼說的：「人百分之九十靠外表」，因此，官網上所刊載的照片的不同，給予對方的印象也會有很大的改變。尤其，當你在考量招生時，必須透過照片給人一個良好的印象；最好到攝影棚或是請攝影師幫你拍張好照片。例如，你可以委託開音樂會時拍海報照片的攝影師或是照相館，我想對方也會願意幫忙拍履歷照片。

在拍攝照片時，有幾點希望大家要注意。要確實向攝影師表達「這張照片的用途是

什麼？」、「誰會看到這張照片？」。如果是為了招生用途的照片，你要具體說明自己最想要招收到的學生，或者其家長的形象，例如：「有 4 歲左右孩子的媽媽」、「名媛媽媽」像這樣的描述；另外，如果是給媒體的宣傳照，則可以說「○○相關的媒體工作者」，像這樣描述得越具體，攝影師就越能拍出可以給相關人士留下最美好印象的照片。

請攝影師拍照的好處，不只是因為他技術高超可以拍出好照片，還有因為他們可以「引導你做出符合要求的表情，並且抓住那最美的瞬間」。當你清楚明確地表示你想要的表情（照片要給誰看的？想要藉由照片傳達什麼訊息），而攝影師也拍出了好照片，就能給你想讓他看到照片的那個人留下良好印象，而這一張就成了有價值的照片。官網給人的印象，可是會因為僅僅一張講師的履歷照片，也有大大的改變。

6-3

自我行銷，讓人感受到你的價值

在今後的時代，身為指導者有必要意識到自己的累積經歷。市場已經飽和，想要學鋼琴的人所想的只有「僅限好老師！」這一點；因為大家都會覺得：既然花同樣的錢，當然盡可能地要做有價值的投資。

站在正在選擇鋼琴教室的人的立場來看，我們老師應該做的就是「懂得宣傳自己的**價值，並使對方理解**」；也就是「**自我行銷**」。價值有傳遞出去，才會留在人的記憶當中，並且會成為選擇的基準。

企業每天都在舉辦促銷活動、擬定行銷策略，好將商品公諸於世。舉例來說，當有

讓人感受到價值的官網範例

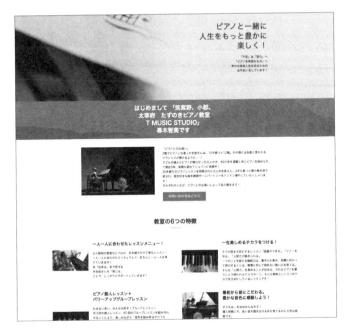

講師透過述說自身的故事，直接表達希望讓學生喜歡鋼琴的想法；並且藉由「6點教室特徵」，簡潔明瞭地宣傳教室的價值。對於學生理所當然很看重，也有向家長表達在他們教室學琴的好處。

協助：尋木智美
T MUSIC STUDIO
(https://peraichi.com/landing_pages/view/tms416）

人問：「說到醬油你會想到哪一家？」如果大家想到的是自家的製品，就代表銷售戰略成功了。「為人所知、為人所買，並且再回購」這些活動形成好的循環，生生不息，「說到醬油就想到○○」這樣的「腦內搜尋關鍵字」就能提升到很高的名次。正因為知道這些行銷活動的重要性，企業才會大筆砸錢在做行銷呀！

即使鋼琴教室的市場範圍狹小，也必須做行銷活動讓人認識自己、認識教室，這就是一般俗稱的廣告宣傳活動。像是在人來人往的街道放置廣告招牌、廣發傳單、製作官網等，這些活動都是必要的。

可是，最重要的是你的「目的」，也就是這要是個**「讓人感受到價值的活動」**。你的教室受到某種程度上的關注、官網的瀏覽量也增加了；但是，卻沒有什麼人來諮詢課程……。這有很高的可能性是「即使人家認識你，但是你的價值卻沒有讓人知道」。就像將店舖開在人潮洶湧的購物中心，但是人們只是側目而視，並未走進店裡，是相同的狀況。

「這間店裡好像有我需要的東西。」

「這間店或許對我而言是有價值的。」

當人們會這樣想，才會邁出步伐走進店裡。鋼琴教室也是一樣的，「為了讓人走進教室所舉辦的活動」、「為了傳達教室的魅力所做的努力」，這些都有充分做到，才會有人來「諮詢課程」。

我們應該做的就是，**懂得宣傳自己**。有實力、教學經驗也豐富，卻只是空有履歷，不懂得宣傳，這是非常可惜的事情。正在尋找鋼琴教室的人會仔細地閱讀官網、傳單上等等的「教師簡介」；這是為什麼？說得直接一點，就是因為只能用這些資料來判斷老師的好壞。

「這間鋼琴教室看起來好像不錯呢」會這麼想是因為，對這個老師的人品、想法有**共鳴點**。「雖然我正養育4個孩子，但是對於教鋼琴的熱情是不會熄滅的」，或許也有家長會對這樣一段話產生共鳴。

重要的是，不要只是羅列自己的學歷、經歷，要從多元的角度去檢視自己：

「我能夠提供給對方什麼呢？」

並且表達出這一點。如果能夠直接了當地表現出這點，就更容易表達出來這間教室學琴的好處了。對方對教室的興趣會轉變成親切感，學生就會離你更近一步了。

6-4

給人超出「期待值」的感動

當想委託他人某事時，就會對那個人有「期待值」；舉例來說，當你拜託人幫忙影印資料，那麼你的期待值就是「希望能夠影印得很清楚明晰」。一般而言，當期待值被填滿時，會覺得很滿足；但是，**被稱為一流的人，經常是「超出期待值」的**。以影印的例子來說，為了方便閱讀，用釘書機固定紙張；以防萬一，多影印一份備用；為了使資料不散亂而裝進資料夾中等等的作法。如此一來，委託影印的人會有什麼反應呢？肯定會很感動於這份細心吧！**因為對方行為超乎你心中的「期待值」，所以覺得很感動。**

而付了錢拜託他人做事時，無論是誰都會認為，要得到滿足是理所當然的；會覺得

我都付了錢當然要拿到相應的回饋。但是，即使只有一點點，只要超過自己的「期待」，那份滿足就會變成「感動」；而且肯定還會演變成「下次我還要拜託這個人做事」。

工作能力很強的人，時常會察覺到對方（工作委託者）的期待值，並且做出超乎期待值的事情。那麼，以鋼琴老師而言又該如何呢？舉例來說，所謂的體驗課，就如同文字上所述可以說是「來教室體驗上課」，也可以說是「體驗老師的上課方式」。而在體驗課上應該有許多家長會抱持著如下的期待：

● 希望孩子記得 Do、Re、Mi 的位置，並且會彈奏

● 希望孩子開心彈琴

應該可以說，一般大家都會設想是這樣的「期待值」；但是，一流的指導者不將目標放在這兩點上。為什麼這麼說？**因為超乎大家視為理所當然的期待值，才能使體驗課走向成功。**

- 在家中沒看過孩子這種表情，看起來真的很開心的樣子
- 孩子會鬧脾氣說：我還想再彈！我還不想回家！
- 孩子眼睛閃閃發光看著老師說著：接下來要做什麼呢？

這就是處於「超乎期待值的狀態」。看到自家孩子這樣的反應，會有家長不選這間教室的嗎？會這麼說，是因為這間教室大大地超出自己心中抱有的期待值，我想在這當中應該還有「感動」。

無論是平常上課，還是有委託演奏的工作時，也是一樣的。工作能力好的人，都會仔細推敲期待值，持續反問自己「這個人想要的是什麼呢？」；也就是需要終極的「換位思考」。他會自然而然地根據情況，刻意去讀取比對方委託的還更超前的內容，像這種能夠超前思考的人，以結果論，就是能夠做出業績、教室的營運能夠順利地永續發展的人。

6-5

客訴是改變自己的機會

不可否認地，教室經營上不可能會完全「零失誤」；而且很遺憾地，這些失誤也有可能演變成對教室的客訴。然而重要的是，當你接到客訴時，是如何應對的呢？以下介紹 5 項有關處理客訴的要點。

【1】速度是處理客訴的關鍵

總而言之，對於抱怨、客訴要迅速處理。處理速度太慢，時間拖得很長才解決問題，對方的不滿、憤怒會持續擴大。因此，不要拖延時間，趕緊和對方碰面，當面說清楚；初期這樣迅速的應對，**會讓對方感到安心**，這是讓情況不會發展成「重大麻煩」的關鍵。

【2】第一步是理解對方

偶爾也會接到不合理的客訴，畢竟這個世界上的人百百種，總會有理念不同的情況發生。對方情緒上已經受到損傷，因此先不要去管理由是什麼，因為你如果沒有以謙虛的態度去應對，無疑是火上澆油。若是傷害到對方的自尊，客訴這個星星之火可是會燎原的。

第一步要先「理解對方」，就可以從中發現對方「想要向我們要求什麼」；接著，他有何不滿就會全盤托出。只要將問題說出口，人們就會覺得好像問題解決了一部份。「這個人有試圖在了解我」，當對方這麼想時，**態度就會軟化，彼此就能去尋求解決問題的策略**，繼而導引出最佳的解決方針。

【3】以對方為優先的同時，也要表達教室的意見

對於客訴，大家總是會想表達自己的意見，或是覺得非提出解決方案不可吧？但是，即使在這個情況下，也要先好好聽聽對方的說法，並且接受它，才是重點。然後在這個前提之下，向對方傳達：自己會以他的利益為優先來考量。由於有向對方傳達「這是我

認真思考你（您的孩子）的今後發展，所做出的結論」，因此能夠使對方滿意，也能夠守住自己的立場。

【4】不要淪為情緒化

當客訴、抱怨的問題拖久了，我們也會在不知不覺中陷入情緒化；但是，如果變成這樣，最後就會走向「爭吵」的地步了。因此，最重要的是，要盡可能和平穩定地解決問題，「不要使客訴演變成麻煩」。另外，**不要忘記你不是站在個人的立場，而是「要以教室的立場來應對」**。有許多鋼琴教室是個人在經營，但是不流於個人情感，而是注意要以教室的立場來判斷，才是重點。

【5】抱持著從客訴中學到教訓的態度

客訴雖然會造成很大的壓力，但是，不要只是讓事情結束就好，重要的是「從客訴中學到教訓」的態度。

「或許我也有疏失」

「如果改善了這個問題，或許自己也會進步」

透過這樣的思考方式，就能冷靜地分析自己。在面對客訴時，或許就能找到「從接納對方的意見開始」、「說話方式要親和」等的解決方案。從客訴中學到教訓的態度，將能**提升解決問題的能力，也能增加多樣的解決方案。**

遇到無情的客訴雖然會讓人感到憂鬱，但是如果堆積在心中，會使精神狀況變得更糟。從事教室經營時，擁有無需顧慮太多、能夠說說自己的「想法」的朋友，其實很重要。有位能使灰暗心情變開朗的朋友的存在，比什麼都還能鼓舞人心。

6-6 試著開始用臉書

由於網路的普及，許多人會使用SNS（Social Network Service，社群網路服務，指可以在網路上與親朋好友交流的社群網站）。其中有個由美國的學生所開發的「臉書」（Facebook），使用者爆炸性地增加；由於在2008年才有支援日語系統，到了2013年2月時，在日本的使用者已經突破了1千3百萬人。

臉書會這麼受歡迎的原因之一，就是「註冊實名制」。在使用規則中便有設定，如果不是以本名來註冊，便無法使用臉書的服務。實名註冊的最大優點，就是方便於尋找朋友；而且以本名來發送資訊，比起匿名發送更能讓人信服。在網路上也能與現實生活

中的人際關係有所聯繫，可以說臉書是項好工具，讓人在網路上「填補」現實生活中人際關係的不足之處。

其實有不少鋼琴老師正在使用臉書，我以訂閱我的電子雜誌者為對象，做了調查（「關於鋼琴教室營運與學生招募的問卷」，2012年9月，有效數據601），其中有45.2%的老師使用臉書。而這些老師們使用臉書的目的，比起用來做教室宣傳、學生招募，幾乎大部分的老師都是用來**深化與朋友的交流」、「拓展老師們之間的連結」**。

舉例來說，在參加講座時認識的老師們，接下來在臉書上開始有了交流。因為只見過一次面，有些資訊、近況、想法、看重的事情等並不清楚；不過若能藉此了解，繼而產生共鳴，關係也將變得越來越密切吧！

有許多鋼琴老師在自家開設教室，自己一個人在從事教學工作，時常容易感到寂寞。配合真實生活中的人際關係，像這樣**透過網路的服務系統，將能獲取更多、更廣泛的資訊**；或許還能認識到在現實生活中絕對遇不到的老師呢！SNS的服務，成為將自己推向更好的方向前進的契機。

不過，不能不注意名為「**SNS 成癮症**」的問題。在 SNS 上發布貼文後，可能會收到各式各樣的回覆，如果過於在意那些回覆、脫離不了，那就本末倒置了。使用 SNS 時，不要迷失了**共享資訊、彼此一起進步**等的目的，才是真正重要的。

6-7

身為教室的領導者，「存在感」是命脈

鋼琴教師是「教室」這個團體的領導者，在教室裡學琴的人，小至學齡前的兒童、大至成年人，年齡層很廣。為了彙整各式各樣的人在這個團體裡，必須與每個人構築信賴關係；因此，溝通能力見長的老師，很懂得如何與學生建立信賴關係。

另一方面，也有不少老師煩惱於不知道該如何與學生、家長溝通；意思並未順利傳達到、對方沒有如我所想的去做……。為了解決這個問題，必須先得到「**來自對方的信任**」；對方如果沒有聽我們的話，那是因為信賴關係太薄弱。舉例來說，如果是自己所憧憬的人說的話，一定會認真聽，一字一句都不會遺漏吧！相反地，如果是討厭的人說

的話，就會心不在焉囉！

為了獲得信任，必要的就是「存在」（presence）。所謂的存在，指的就是「存在感」、「身為指導者的理想模樣」。提到「存在感」，大家覺得，說話時總是略微低著頭，讓人覺得有點陰沉的老師；以及充滿自信、開朗，說起話來乾脆爽快的老師，哪一個比較能夠信任？我想不用說也知道吧！而所謂的「理想模樣」，如果說起話來或是行為舉止不協調，也無法獲取他人的信任吧？

自信

存在感

不會動搖的核心

對你而言，所謂的理想指導者是什麼模樣？

PRESENCE

　超成功鋼琴教室改造大全

構成「存在」的是「自己身為教室的領導者應該怎麼做呢？」的「核心」。「我想要成為以身作則的指導者」、「我想要成為無論發生什麼事，都會遵守約定的人」，像這樣確實找到「理想的模樣」，並且表現在自己的發言、態度上，如此一來，連聲音的語調也會改變的吧！而這些會給周遭人帶來正向的影響，教室整體的氛圍也會隨之改變。

為了找到「理想的模樣」，試著詢問自己以下的這 5 點問題吧！

- 你身為教室經營者，無論發生什麼事，都會始終堅守的是什麼？
- 學生、家長對你的期待是什麼？
- 你希望自己在家長的眼中是個什麼樣的人？
- 為了提升學生的學琴動力，你能做什麼？
- 即使要費盡一生，你都想要完成的是什麼？

像這樣持續探問自己，會給予自己的言行舉止帶來良好的影響。一旦找到了生而為人的「理想模樣」，自身散發出來的氣場也會改變。**在心中建立起不會動搖的核心，這個核心會讓你有自信，而這份自信會不斷改變身為指導者的自己。**

第**7**章

每日改造心法

7-1

心念改變了，行動就會跟著改變

人的行為背後都有想法。舉例來說，因為想著：「今天要在咖啡廳悠閒地喝茶」，才會有前往咖啡廳的行為。

正因為心裡想著：「今天要打從心底開心教學生！」，你才會準備讓學生覺得高興的課程內容，而且聲音也比較宏亮、笑容也會因此而生。這種模式就是人們所說的正向思考：往好的方向去思考，情緒就會變得高漲，最後就產生積極的行為。**如果想要改變行為，就有必要先改變想法（心念）**。

能夠表達轉變心念的重要性，就屬「人生七變化」法則了。

心念改變了，態度就會跟著改變

態度改變了，行為就會跟著改變

行為改變了，習慣就會跟著改變

習慣改變了，性格就會跟著改變

性格改變了，命運就會跟著改變

命運改變了，人生就會跟著改變

在課堂上面對不知道怎麼處理的學生時，「這個學生的存在是為了鍛鍊身為老師的我！」，當改變你的**想法（心念）**後，與學生接觸時的表情、應對方式（**態度**）也會跟著改變；而當態度改變後，「發現這個孩子的優點，並且稱讚他吧」，你的**行為**也會跟著改變。如此一來，「就算是不知道該怎麼應對的學生的課，也要樂在其中」就養成了這樣的**習慣**，繼而連自己的**性格**也產生變化，最後甚至連

命運、人生都會隨之好轉也說不定。

只是改變想法的一個念頭，自己的周遭就有了一百八十度的大轉變，將眼光拉長遠來看，會發現連人生也都改變了。讓我再次反思；原來在平常不甚在意的生活當中所思考的事情，最後的結果是創造了自己的人生。

7-2
聚焦在已完成的事情上

有行動力的人，具有很強烈的自我認同感，認為只要先行動，自己就做得到。

如果能這麼想，即使失敗了，也能與下一個行動串連在一起。換句話說，認同自己與否，與行動力有很大的關係；但是，有許多人老是聚焦在自己無法完成的事情上。「今天也沒完成」、「反正我就是個什麼都做不好的人」，如果這樣想，肯定會阻礙到下一個行動。

重要的是，**無論多麼微小的事情，「都要認可自己已經完成了」**。舉例來說，你決定要提早一小時起床，或許一開始進行得不太順利；但是，如果早上提早 5

分鐘起床的話，請認可這個比昨天還進步的自己。不要想「我晚55分起床了」，

請想成「我提早 5 分鐘起床了」。當你持續聚焦在完成了的事情上，你就能更正

向積極地思考：「明天試著提早10分鐘起床吧！」

另外，明明平常都演奏得不錯，但是一上台就老是失敗，這個原因之一就在於自己

認定「我一上台就失敗」；這是自己在扯自己的後腿。因此，無論上台會有什麼結果，

請試著聚焦在「已完成的部分」。「原先覺得很不安怕彈錯的樂段，我已經彈得比所想

的還要好了」、「我比之前更能意識到放鬆這件事了」，透過這些正向積極的想法，將

能逐步克服自己不擅長應付上台時緊張的問題吧！

為了訓練自己聚焦在「已完成的事情」上，來試著做張「已完成清單列表」吧！

「雖然只有一項，但是今天比昨天更進步了」、「雖然只有一點點，但是原先做不

好的事情，已經完成了」，將這些事情寫在筆記本上。在意象上就當作「給自己畫

圈（○）」的感覺；看到滿是「✕」的考試卷，會覺得很沮喪，但是如果只畫「○」，

就會覺得：接下來也要更努力。

一直以來都給自己畫「╳」的人，今後請試著改變想法，給自己畫「○」吧！不要用扣分的方式，經常以加分方式面對自己，會讓自己更有自信；對眼前所見的事物的看法，應該也會逐漸改變。

「已完成清單列表」範例

○ 比昨天早 **10** 分鐘起床
○ 逐漸意識到自己要有笑容
○ 留意是否立刻回訊息
○ 拖延許久的謝卡終於寫好了
○ 去牙醫師那裡洗牙了
○ 善用零碎時間讀了點書
○ 連續一週都有更新部落格
○ 毅然決然決定調漲學費
○ 打了電話給許久未聯絡的父母
○ 找到學生○○的一項優點
○ 重新調整教室規約
○ 進行了募款
○ 預約了想要去參加的講座
○ 和最近剛認識的老師訂好了午餐之約

完成了就給自己畫個○吧！

7-3

改變「遣詞用字」，思想也會跟著改變

「息」這個字，寫作「自己的心」，我們都透過言語，吐露自己的心聲。言語當中會顯示出一個人的想法，也就是會顯示出「心」；如同「言靈」這個詞彙，指言語當中帶有靈魂。政治家會因為一個不留心的失言而招致殞落，就很清楚地顯示出發言的重要性。

鋼琴老師也應該重視「言語」，因為鋼琴老師的言語也具有影響力，搞不好大家從小就有過被老師所說的話拯救的經驗；相反地，因為老師的言語而有陰影

的，應該也大有人在。無論是好的意義還是壞的意義，鋼琴老師的言語給學生的人生帶來影響的情況，也不在少數。當站在指導者的立場時，才會再次感受到言語中究竟含有多少力量。

另外，最先聽到**你說出口的話的人，不是別人，而是「自己」**。換句話說，給自己最大影響的，是自己的言語。僅僅是

改變言語，想法和行動也會跟著改變；因此，一個總是將感謝的話語掛在嘴邊的人，以及一個總是在責罵他人的人，你覺得誰的表情看起來比較幸福呢？不用說也知道答案吧！我們做不到一邊微笑一邊罵人，也做不到一邊生氣一邊感謝人；也就是說，言語、感情與表情都是一致的，帶給周圍的印象、影響也是一致的。

重要的是，你如何重視自己所使用的言語，是否使用正向的話語。教室經營、教學上，人際關係是要點，因此，藉由持續說出能夠給予對方正面影響的話語，無論是自己還是周遭的人都會改變的。

我在說話時也都特別小心翼翼，像是在課堂上，即使是面對年紀小的孩子，仍然使用較為禮貌的用詞。如此一來，學生也會克制自己盡量不使用粗魯的話語。當學生說出「完全不行！」、「做不到」等負面的話時，我就會用「越來越好了喔！」、「你一定做得到！」等肯定的話語來回應他。透過轉換成正向積極的話語，就會覺得，無論是給對方還是給自己帶來的影響，也會有所不同。

7-4

身為專業人士，不該任意請假

　　真正的專業人士一直謹記在心的是，不辜負他人的期待，以及要超乎人們的期待。

　　他們會將顧客的期望銘刻於心，並且時常要求自己對於眼前的工作，要以最佳表現為目標。

　　專業的運動選手不會因為身體不適為由而缺席比賽，他們的目標是「在賽季中不能受傷」。為了有良好的運動表現，將身體調整到最佳狀態，成為最大的前提；換句話說，我們要有深刻的認知：**身體健康管理也是身為專業人士的重要「工作」之一。**

這部分代換到鋼琴老師身上，也是同樣的。既然收取費用，你就必須有身為專業人士的認知。一流的講師甚至會認為：請假就失去身為專業人士的資格，甚至是個連身體健康管理都做不好的人。

舉例來說，學生前所未有地拼命練琴，而且充滿自信地認為「這樣老師就會誇獎我了！真希望上鋼琴的日子快點到來！」這時候接到老師的通知：「我身體不舒服，今天的課程暫停一次」，學生會有多失望，對於上課的期待值會一口氣降到谷底，搞不好還會想：「老師連自己的身體健康都顧不好……」。

一流的講師知道每一堂課的重要性，也知道學生有多期待上課的這段時間；正因為如此，他們與運動選手一樣，將身體健康管理視為工作的一部份，細心注意著。為了有最佳的表現，休假日會用來調理身體，使身心都處於煥然一新的狀態，才好面對之後的課程。

不能對自己妥協，一旦請一次假，「只請今天這一次就好……」就容易養成愛請假的壞習慣了；而老是在請假的老師會給學生、家長留下壞的印象。「說起來，這10年來

老師一次都沒有請過假」，如果學生或家長這麼跟你說，你才可以驕傲地視自己為專業人士。改變對於身體健康管理的態度，對於工作的態度、每日的生活習慣等，也會轉往好的方向去。

7-5 保護自己，就該當機立斷

明明沒興趣，卻還是去了無聊的聚會續攤，結果很後悔……；明明已經忙得不可開交，卻還是接下新的工作邀約，結果影響到原有的其他工作……。各位有沒有過這樣的經驗呢？有不少人因為太在意他人的看法，而無法拒絕；但是，明明工作已經堆積如山，卻仍然接下不想做的工作，最後後悔的是自己。

無法拒絕的理由有幾點：不想破壞和對方的關係、希望讓人覺得自己人很好、不了解自己工作可容納的程度等，很多樣。但是我希望各位要知道，**你接下的工作，如果最後沒能完成，會失去「信用」**。對方是認為「這個人辦得到」，所以

175　　超成功鋼琴教室改造大全

委託給你，也就是說，在他的想像中已經有「完成的狀態」；但是，當他掀開蓋子，看到的是大幅低於預期的成果……剩下的就只有失望了。當你背叛了對方的期望，結果就變成失去了「信用」。

在此應該要考量的是：「是否知道自己得拒絕的基準點？」。「我現在應該要做的事情是什麼？」、「不應該做的事情又是什麼？」當清楚知道這個基準點，就能勇敢地說「不」；相反地，如果基準點曖昧不清，「雖然不太想做，但是先答應好了……」、「雖然現在很忙，但應該可以勉強再插入新工作吧……」就會接受委託。

可是，一旦判斷的基準點曖昧不清，就會衍生問題，最後困擾的還是自己。

我希望各位要了解：**當有人委託你辦事時，你有拒絕這個選項**。舉例來說，你收到演奏的工作委託，但是實在忙不過來；即使接受了，也不認為自己可以做到最佳的演出，這時候就應該拒絕。你拒絕了，對方不過就是再去找其他人罷了。

如果是你真的很想要做的工作，或許可以勉強自己接下；但是，有個判斷基準，就是這份工作是否能產生長期的利益。不要只看眼前近利，請你放在天秤上衡量：「這份

工作對於現在以及今後的自己，真的是必要的嗎？」。「行程安排雖然滿檔，但是，這場演奏會如果成功，身為演奏家的我會有所成長！」如果是這種情況，那麼你就應該接下委託。

當面臨重大選擇時，為了邁向成功的人生，以及為了對自己的人生負責，你必須考量，是否要說不。

7-6
為人所用的態度，人脈就此產生

無論在哪個業界，都很重視「人脈」；尤其是音樂業界，傾向於重視他人的介紹，鮮少有工作是從非熟識的圈外而來，幾乎都是口耳相傳介紹進來。

人脈廣泛的人，可以歸納出以下 6 個共同點：

【1】反應很靈敏

【2】動作很快

【3】花空心思以讓人有事就會想到自己

【4】重視長久交往的人際關係

【5】思考能夠為對方做什麼

【6】重視每一次的相遇

特徵就是，隨傳隨到的「速度感」。一呼即應，若有事拜託他很快就會回應；會在截止日期之前提早完成工作。像這種具有「速度感」的人，很常收到工作委託。「那個人需要時常能夠做到「換位思考」，也是人脈廣泛的人的特徵之一。「那個人需要的是這個吧」、「這份工作這麼做，就能有更好的呈現」，以滿足對方的要求為前提，在提交工作成果時，還連帶有「附加價值」；會付出努力，而且結果高出對方的預期。最後就會讓人有「這個人很能幹！」的印象，下一次就會再委託他。

「承蒙人與人之間的聯繫，自己才能為人所用」，因此，在人脈的形成上，我想要珍惜這份情誼。理所當然地，人無法獨自生活下去，因為有自己以外的人

的存在，才有現在的自己；這樣的想法，無論是在工作上，還是在私生活上都是必要的吧！

這樣謙虛的態度，會讓你留心要謹慎行事、誠實待人，而這些他人都看在眼裡。無論是多麼微小的工作，都要以感恩的心接下，誠實地完成，並且努力交出超乎他人期待的成果。這些小事在積少成多之下，將會獲得人們的信賴。

7-7
不吝於表達感謝的心意

無論是鋼琴教室的營運、還是課程，沒有學生就無法成立；並且正因為有了學生家長或是其家人的理解與協助，才能安心從事教學；左鄰右舍、經常往來的樂器行，也很關照我們；另外，我們能有這麼多的樂譜、教材可以使用，都是多虧有出版社；能有照亮琴房的電燈、瓦斯，還有通暢的自來水可以使用，都是多虧有國營事業。也就是說，我們一直在接收來自許許多多的人們的恩惠，一旦這樣想，對萬事萬物感恩的念頭就會自然湧現。

感恩的心意不要只是想，應該表達出來；當你將「真的很感謝你」說出口後，

內心會變得平靜。而且不只是對人，對物品也要表達感恩的心意：感謝鋼琴，讓我可以完成今天的課程。這些小小的感謝日積月累下來，令人感到不可思議的是，有天將換成他人感謝自己；如同往上拋一顆球，終究會回到自己手中，你對他人的感謝，最終也會回到自己身上。

恩的傳接球」就此開始。當你工作上或是私生活上有不順心的事情，或許就是缺少了「感恩的心意」。

養成感恩的習慣後，就會產生一個想法：下次我也為他人做點事情吧！「感等等，寫下生活中的大小事的同時，也附加上感謝。

還有「今日的感謝」這個項目。內容包含：受到他人的恩惠，或是被孩子的睡顏療癒了

我每天早上都會寫日記，主要是寫昨天完成的事情與今天應該做的事情；而這當中

即使只是多了一個學生，也要感恩；能夠完成課程，也要感恩；會彈琴，也要感恩，這樣的心念，應該會改變你面對教室營運、課程、私生活等的方式。我們無法改變他人，

但是如果帶著感恩的心意與他人相處，對方應該也會同樣地感謝你。

不要吝嗇於表達感謝的心意，希望大家能夠持續將「謝謝你」的心意帶到教室營運、帶到課堂上。

謝謝！

感謝！

【卷末附錄】

鋼琴教室
防災指南

協助（依照日文五十音順排序）：

內野智香子、大森晴子、河村祥子、谷村三千代、寺田準子、
夏目美奈子、古瀨暢子、山口雅敏、吉松亞由美

教室裡應該常備的防災用品

●教室用防災用品

請將以下列舉的物品整理起來，放進防災包裡，常備於教室。只要有這些，至少能夠抵禦半天左右。

☐ 較大條的毛巾（可以充當防災頭巾，也能用來禦寒、擦汗等）

☐ 拖鞋（為避免被玻璃碎片等割傷，請選用底部較厚的拖鞋）

☐ 手電筒（**LED** 燈泡較明亮，也較持久）、電池

☐ 水（**2** 瓶 **500ml** 左右）

☐ 可長期保存的餅乾、牛奶糖（比起容易融化的巧克力，比較建議選用牛奶糖，也可以作為喉糖的替代品）

☐ 攜帶式收音機、電視機

☐ 鏡子、口哨（在陰暗處等待救援時，可以利用鏡子反射救援人員的燈光，使其知道我們的所在地；口哨則是可以利用其聲音，告知我們的所在地）

☐ 衛生紙、濕紙巾、生理用品

☐ 藥品（頭痛藥、胃腸藥、消毒水、**OK** 繃、貼布等）

☐ 眼藥水（有灰塵進到眼睛時，不需要用到珍貴的飲用水就能處理）

☐ 運動貼布（腳被鞋子磨破時，也可以使用）

☐ 棉花（用途很廣泛，很方便）

☐ 暖暖包、手套（請放在一起）

☐ 折疊傘（骨折的時候，也可以拿來當固定用的支架）

☐ 購物袋

☐ 大小塑膠袋（保溫、防水、裝水、簡易雨衣的替代品）

☐ 橡皮筋

☐ **1** 千日圓（譯註：約台幣 **280** 元）左右的零錢、公共電話卡（災害發生時手機可能會無法接通，所以必須準備電話卡）

●私人用追加用品

如果是以自家為教室的情況，請同樣常備教室用的防災用品，做為私人避難用品。多儲備點水、糧食，再加上以下幾項就更好了。

☐ 名片（確認身分用）與家人的聯絡電話

☐ 浴巾、手帕、約一個禮拜分量的內衣褲與襪子

☐ 卡式瓦斯爐、瓦斯瓶、小鍋子（舊鍋子就夠用了）

☐ 打火機、生火救具、固體燃料

☐ 免洗筷子、鋁箔紙、保鮮膜、舊報紙（保鮮膜與舊報紙在保暖上，也能派上用場）

☐ 乾洗洗髮劑

☐ 便攜式馬桶

☐ 輕便運動鞋

☐ 文具、筆記本

☐ 野餐墊

☐ 旅行用枕頭（充氣式）

☐ 儲水桶（可用來搬運水）

必須事先與家長確認的事項

●避難場所的確認

在災害發生的瞬間，老師就肩負起引導學生的重要任務。如果是擁有多位教師的教室，要讓每位教師確認避難路線與廣域的避難場所；也請事先跟家長告知，如果遇到聯絡不到學生家長時，會帶孩子到距離教室最近的避難場所，去與家長會合。

●往來教室的路線要固定

跟家長約定好，孩子平常來教室學琴時，每次要走固定的路線；因為除了災害以外，還有可能會被捲入犯罪事件的風險。如果徹底執行讓孩子走固定路線，萬一發生狀況時，就能作為掌握行蹤的珍貴資訊。

而且也必須告誡孩子，不要走狹窄的小路、陰暗的道路；如果發生地震時，走在太過狹窄的小路上，可能會受牆面崩塌波及。

另外，從平常就徹底要求學生：上課遲到的話要和教室聯絡，發生緊急狀況時學生也就不會慌張，不知道該如何處理。

●關於補課、停課的決定

該上課？還是該暫停？如果處於不確定的狀況時，也可以與家長討論後再做決定；如果是因為天災而停課，擇日再補課也可以。無論如何，關於停課、補課，有必要事先訂定明確的規約。關鍵在於，如果事先設想到可能會發生的所有情況，就能夠因應；為了避免問題、防範未然，事前商定雙方都能接受的處理方式，就能在這前提之下完成每日的課程。

實際情況下，有許多教室會因為以下的幾種狀況而停課：

＊道路或是交通陷入癱瘓狀態，而到不了教室

＊教室遭遇重大損害

＊餘震過於劇烈

＊突然發生的暴雨或颱風

停課的判斷基準，有些教室是根據公立學校的停課標準來判定。如果是這種情況，就有必要事先向家長索取學校的相關資訊，才能知道該怎麼應對。

教室的防災對策

●地震

大家常說地震發生時「要躲在桌子底下！」，不過請絕對不要躲在鋼琴底下。發生震度較大的地震時，平台型鋼琴的腳會承受不住搖晃而斷裂；直立式鋼琴也有倒塌的可能性，鋼琴就會變成凶器了。設置抑制鋼琴橫向滑動或是震盪的「鋼琴腳墊」（insulator）、「減震地墊」，加裝補強平台型鋼琴的腳的「防止琴腳斷裂的支架」，或是設置防止直立式鋼琴倒塌的裝置等，都是有效的方法。地震發生時常會因為「掉落物」而受傷，為了不讓家具、棚架等倒塌，一定要施以因應對策，並且絕對不要放置沉重或是容易倒塌的物品，也要避免讓樂譜從書架上滑落；在牆面上貼掛畫作或是時鐘時，也要注意安全等，都請萬分注意。

●火災

火災發生時，鋼琴的琴弦、鍵盤可能會因為高溫而有斷裂、彈射等的危險，離開琴房才是明智之舉。雖然將鋼琴視為家人般重視、壞掉了會很傷心，但是要考量安全第一。

適用於鋼琴教師的保險服務

●為了預防萬一

事故、災害都是突然發生的，即使有做好某種程度的風險管理，因為狀況的不同，還是會有無法應對的情況發生。許多鋼琴教室都是個人事業體，沒有企業做後盾。因此，如果自己不採取因應措施，便無法獲得任何保障。

因此，可以考慮如下這類型團體所提供的保險服務。事故、災害等，沒有完全相同的案例，因此，像是保險範圍等詳細的內容，都要事先掌握清楚。

河合音樂教育研究會「河合教學支援」（補教業綜合保險）
http://onken.kawai.co.jp/index.html

編註：此為日本公司河合樂器製作所（KAWAI）提供給網站會員的服務。
目前臺灣法規（短期補習班設立及管理準則）規定，如果鋼琴教室有五人以上學生、在固定場所授課、有公開招生收費行為，即須要向各地方教育局立案為短期補習班，並規定補習班應投保公共意外責任保險。

結語

我自己一直自我警惕，為了使教室蒸蒸日上，最重要的是「**行動**」與「**堅持到底**」。據說，當獲得某項資訊時，會實際採取行動的人只有10％，而能夠堅持到底的人則只有1％。要踏出最初的第一步時，確實令人感到不安；不過，一旦踏出了那一步，之後的兩步、三步，意外地會走得很順利；而且，堅持到底有很大的好處。只有不中途放棄爬到山頂的人，才能看到美麗的景色；同樣的，只有堅持到底的人，才能獲得感動，這是一定的。這份感動會再產生新的動力，讓人往下一步又下一步前進。有句話是這麼說的：「堅持是動力的來源」，我將這句話解釋為：「**堅持到底的人將衍生更多的力量**」，因為堅持做下去這件事，會成為下個行動的原動力。

如果有人問我：「請舉出一項教室營運中最必要的事」，我會回答「志」。

188

「志」這個字包含了「朝著某件事前進的念頭」、「心中決定的目標」的意思，

除此之外，還有「為他人著想」的重要意義。教室營運能夠順利，是多虧了所有相關人士的協助，不只是學生、家長，還有家人、地方人士、恩師、調音師、樂器行等等，因為有這些數也數不清的人們的支持，才有教室的存在。為了這些人，我們要透過經營教室來「回饋」他們。**想著在目標處等候的人們，這個念頭（志），**

將成為教室經營的堅強力量。

我從創業當初，就展開拓展鋼琴老師聯絡網的活動，名為「鋼琴教師串連計畫」。我們串連起容易變得孤獨的鋼琴老師，彼此交換資訊；如果有人有困難，也可以互相商量；有好事發生，也可以互相分享。若能創造出這樣互助的業界氛圍，應該能夠更安心教課、更放心著手於教室經營上。我還連續五年每週不間斷地發送「電子雜誌」，主辦「里拉音樂講座」、「鋼琴教師實驗室」等；剛開始真的只是個小小的「圈子」，不過，由於那些贊同我的想法的老師們，這個圈子確實

越來越擴充。今後，我仍希望持續進行這類使業界越來越熱鬧的活動。

這本書同樣受到許多人的協助，像是：從第一本作品就很照顧我的音樂之友社的塚谷夏生女士、提供好點子使作品更加有魅力的責任編輯工藤啓子女士，以及一直提供珍貴意見的《MUSICA NOVA》（ムジカノーヴァ）總編輯岡地真由美女士，最後，在此誠摯地感謝諸位。

另外，這本書多虧了許多位鋼琴老師的鼎力相助，才能夠問世。吉田知佳老師、成瀨美惠子老師、堀越有理老師、宮原真紀子老師、尋木智美老師提供了貴重的資料；以及有關防災的部分，內野智香子老師、大森晴子老師、河村祥子老師、谷村三千代老師、寺田準子老師、夏目美奈子老師、古瀨暢子老師、山口雅敏老師、吉松亞由美老師，提供了貴重的意見。藉此機會，我由衷地感謝各位老師們。

總是認真地閱讀我的電子雜誌的老師們、活躍於全日本的「鋼琴教師實驗室」

190

的會員們，我收到了各位許多的聲援，真的非常感謝！最後，讓我誠心地感謝在

我教室學琴的學生們、總是能諒解與協助教室營運的家長們。

我衷心期盼各位的教室都能順利經營，以及擁有美好的教學人生。

——藤 拓弘

國家圖書館出版品預行編目 (CIP) 資料

超成功鋼琴教室改造大全：理想招生七心法 / 藤拓弘作；
李宜萍譯 . -- 初版 . -- 臺北市：有樂出版事業有限公司，2021.08
　面；　公分 . -- （音樂日和；14）
譯自：ピアノ教室が変わる：理想の生徒が集まる７つのヒント
ISBN 978-986-96477-7-9 (平裝)

1. 音樂教育 2. 企業管理 3. 鋼琴

910.3　　　　　　　　　　　　　　　　　110008336

音樂日和 14

超成功鋼琴教室改造大全～理想招生七心法

ピアノ教室が変わる　理想の生徒が集まる 7 つのヒント

作者：藤拓弘
譯者：李宜萍
發行人兼總編輯：孫家璁
副總編輯：連士堯
責任編輯：林虹聿
封面設計：高偉哲

出版：有樂出版事業有限公司
地址：114 台北市內湖區瑞光路 583 巷 30 號 7 樓
電話：（02）25775860
傳真：（02）87515939
Email：service@muzik.com.tw
官網：http://www.muzik.com.tw
客服專線：（02）25775860
法律顧問：天遠律師事務所　劉立恩律師

總經銷：大和書報圖書股份有限公司
地址：248 新北市新莊區五工五路 2 號
電話：（02）89902588
傳真：（02）22997900

印刷：宇堂印刷設計有限公司
初版：2021 年 8 月
定價：330 元

PIANO KYOSHITSUGA KAWARU-RISONO SEITOGA ATSUMARU 7TSUNO HINTO by Takuhiro To
Copyright ©2013 by Takuhiro To
All rights reserved.
Original Japanese edition published by ONGAKU NO TOMO SHA CORP.
Traditional Chinese translation copyright © 2021 by Muzik & Arts Publication Co., Ltd.
This Traditional Chinese edition published by arrangement with ONGAKU NO TOMO SHA CORP.
through HonnoKizuna, Inc., Tokyo, and Future View Technology Ltd.

MUZIK

華語區最完整的古典音樂品牌

回歸初心，古典音樂再出發

全面數位化

全新改版

MUZIKAIR 古典音樂數位平台

聽樂 | 讀樂 | 赴樂 | 影片

從閱讀古典音樂新聞、聆聽古典音樂到實際走進音樂會現場
一站式的網頁服務，讓你一手掌握古典音樂大小事！

馬庫斯·提爾
為樂而生
馬利斯·楊頌斯　獨家傳記

致·永遠的指揮大師　唯一授權傳記
紀念因熱情而生的音樂工作者、永遠的指揮明星
刻劃傳奇指揮生涯的經歷軌跡與音樂堅持
珍貴照片、生平、錄音作品資料全收錄
見證永遠的大師·楊頌斯　奉獻藝術的精彩一生
★繁體中文版獨家收錄典藏　珍貴訪臺照

定價：550 元

藤拓弘
超成功鋼琴教室職場大全
～學校沒教七件事～

出社會必備 7 要術與實用訣竅
學校沒有教，鋼琴教室經營怎麼辦？
日本金牌鋼琴教室經營大師工作奮鬥經驗談
7 項實用工作術、超好用工作實戰技巧，
校園、音樂系沒學到的職業祕訣一次攻略，
教你不只職場成功、人生更要充實滿足！

定價：299 元

百田尚樹
至高の音樂 3：
古典樂天才的登峰造極

《永遠の 0》暢銷作者百田尚樹
人氣音樂散文集系列重磅完結！
25 首古典音樂天才生涯傑作精選推薦，
絕美聆賞大師們畢生精華的旋律秘密，
再次感受音樂家們奉獻一生醞釀的藝術瑰寶，
其中經典不滅的成就軌跡與至高感動！

定價：320 元

藤拓弘
超成功鋼琴教室行銷大全
～品牌經營七戰略～

想要創立理想的個人音樂教室！
教室想更成功！老師想更受歡迎！
日本最紅鋼琴教室經營大師親授
7 個經營戰略、精選行銷技巧，幫你的鋼琴教室建立黃
金「品牌」，在時代動盪中創造優勢、贏得學員！

定價：299 元

福田和代
群青的卡農
航空自衛隊航空中央樂隊記事 2

航空自衛隊的樂隊少女鳴瀨佳音，個性冒失卻受人喜
愛，逐漸成長為可靠前輩，沒想到樂隊人事更迭，連摯
緣渡會竟然也轉調沖繩！
出差沖繩的佳音再次神祕體質發威，消失的巴士、左
右眼變換的達摩、無人認領的走失孩童……
更多謎團等著佳音與新夥伴們一同揭曉，暖心、懸疑
又帶點靈異的推理日常，人氣續作熱情呈現！

定價：320 元

福田和代
碧空的卡農
航空自衛隊航空中央樂隊記事

航空自衛隊的樂隊少女鳴瀨佳音，
個性冒失卻受到同僚朋友們的喜愛，
只煩惱神祕體質容易遭遇突發意外與謎團；
軍中樂譜失蹤、無人校舍被半夜點燈、
樂器零件遭竊、戰地寄來的空白明信片……
就靠佳音與夥伴們一同解決事件、揭發謎底！
清爽暖心的日常推理佳作，熱情呈現！

定價：320 元

留守 key
戰鬥吧！漫畫·俄羅斯音樂物語
從葛令卡到蕭斯塔科維契

音樂家對故鄉的思念與眷戀，
醞釀出冰雪之國悠然的迷人樂章。
六名俄羅斯作曲家最動人心弦的音樂物語，
令人感動的精緻漫畫＋充滿熱情的豐富解說，
另外收錄一分鐘看懂音樂史與流派全彩大年表，
戰鬥民族熱血神秘的音樂世界懶人包，一本滿足！

定價：280 元

百田尚樹
至高の音樂 2：這首名曲超厲害！

《永遠の0》暢銷作者百田尚樹
人氣音樂散文集《至高の音樂》續作
精挑細選古典音樂超強名曲 24 首
侃侃而談名曲與音樂家的典故軼事
見證這些跨越時空、留名青史的古典金曲
何以流行通俗、魅力不朽！

定價：320 元

百田尚樹
至高の音樂：百田尚樹的私房古典名曲

暢銷書《永遠的0》作者百田尚樹
2013 本屋大賞得獎後首本音樂散文集，
親切暢談古典音樂與作曲家的趣聞軼事，
獨家揭密啟發創作靈感的感動名曲，
私房精選 25+1 首不敗古典經典
完美聆賞·文學不敵音樂的美妙瞬間！

定價：320 元

藤拓弘

超成功鋼琴教室經營大全
～學員招生七法則～

個人鋼琴教室很難經營？
招生總是招不滿？學生總是留不住？
日本最紅鋼琴教室經營大師
自身成功經驗不藏私
7 個法則、7 個技巧，
讓你的鋼琴教室脫胎換骨！

定價：299 元

茂木大輔

樂團也有人類學？
超神準樂器性格大解析

《拍手的規則》人氣作者茂木大輔
又一幽默生活音樂實用話題作！
是性格決定選樂器、還是選樂器決定性格？
從樂器的音色、演奏方式、合奏定位出發詼諧分析，
還有 30 秒神準心理測驗幫你選樂器，
最獨特多元的樂團人類學、盡收一冊！

定價：320 元

樂洋漫遊

典藏西方選譯，博覽名家傳記、經典文本，
漫遊古典音樂的發源熟成

趙炳宣

音樂家被告中！今天出庭不上台
古典音樂法律攻防戰

貝多芬、莫札特、巴赫、華格納等音樂巨匠
這些大音樂家們不只在音樂史上赫赫有名
還曾經在法院紀錄上留過大名？
不說不知道，這些音樂家原來都曾被告上法庭！
音樂✕法律　意想不到的跨界結合
韓國 KBS 高人氣古典音樂節目集結一冊
帶你挖掘經典音樂背後那些大師們官司纏身的故事

定價：500 元

基頓 · 克萊曼
寫給青年藝術家的信

小提琴家　基頓 · 克萊曼
數十年音樂生涯砥礪琢磨
獻給所有熱愛藝術者的肺腑箴言
邀請您從書中的犀利見解與寫實觀點
一同感受當代小提琴大師
對音樂家與藝術最真實的定義

定價：250 元

瑪格麗特 · 贊德
巨星之心～莎賓 · 梅耶音樂傳奇

單簧管女王唯一傳記　全球獨家中文版
多幅珍貴生活照　獨家收錄
卡拉揚與柏林愛樂知名「梅耶事件」
始末全記載
見證熱愛音樂的少女逐步成為舞臺巨星
造就一代單簧管女王傳奇

定價：350 元

菲力斯 · 克立澤＆席琳 · 勞爾
音樂腳註
我用腳，改變法國號世界！

天生無臂的法國號青年
用音樂擁抱世界
2014 德國 ECHO 古典音樂大獎得主
菲力斯 · 克立澤用人生證明，
堅定的意志，決定人生可能！

定價：350 元

伊都阿‧莫瑞克
莫札特，前往布拉格途中

一七八七年秋天，莫札特與妻子前往布拉格的途中，
無意間擅自摘取城堡裡的橘子，因此與伯爵一家結
下友誼，並且揭露了歌劇新作《唐喬凡尼》的創作
靈感，為眾人帶來一段美妙無比的音樂時光……
一顆平凡橘子，一場神奇邂逅
一同窺見，音樂神童創作中，靈光乍現的美妙瞬間。
【莫札特誕辰 260 年紀念文集　同時收錄】
《莫札特的童年時代》、《寫於前往莫札特老家途中》

定價：320 元

路德維希‧諾爾
貝多芬失戀記－得不到回報的愛

即便得不到回報　亦是愛得刻骨銘心
友情、親情、愛情，
真心付出的愛若是得不到回報，
對誰都是椎心之痛。
平凡如我們皆是，偉大如貝多芬亦然。
珍貴文本首次中文版　問世解密
重新揭露樂聖生命中的重要插曲

定價：320 元

有樂映灣　發掘當代潮流，集結各種愛樂人的文字選粹，
感受臺灣樂壇最鮮活的創作底蘊

林佳瑩＆趙靜瑜
華麗舞台的深夜告白
賣座演出製作祕笈

每場演出的華麗舞台，
都是多少幕後人員日以繼夜的努力成果，
從無到有的策畫過程又要歷經多少環節？
資深藝術行政統籌林佳瑩╳資深藝文媒體專家趙靜瑜，
超過二十年業界資深實務經驗分享，
告白每場賣座演出幕後的製作祕辛！

定價：300 元

胡耿銘

穩賺不賠零風險！
基金操盤人帶你投資古典樂

從古典音樂是什麼，聽什麼、怎麼聽，
到環遊世界邊玩邊聽古典樂，閒談古典樂中魔
法與命理的非理性主題、名人緋聞八卦，基金
操盤人的私房音樂誠摯分享不藏私，五大精彩
主題，與您一同掌握最精密古典樂投資脈絡！
快參閱行家指引，趁早加入零風險高獲益的投
資行列！

定價：400 元

..

blue97

福特萬格勒：世紀巨匠的完全透典

《MUZIK 古典樂刊》資深專欄作者
華文世界首本福特萬格勒經典研究著作
二十世紀最後的浪漫派主義大師
偉大生涯的傳奇演出與版本競逐的錄音瑰寶
獨到筆觸全面透析　重溫動盪輝煌的巨匠年代
★隨書附贈「拜魯特第九」傳奇名演復刻專輯

定價：500 元

..

以上書籍請向有樂出版購買便可享獨家優惠價格，
更多詳細資訊請撥打服務專線。

MUZIK 古典樂刊 · 有樂出版

華文古典音樂雜誌 · 叢書首選

讀者服務專線：（02）2577-5860　讀者服務信箱：service@muzik.com.tw

f MUZIK 古典樂刊

SHOP MUZIK 購書趣

即日起加入會員，即享有獨家優惠

SHOP MUZIK：http://shop.muzik.com.tw/

《超成功鋼琴教室改造大全》獨家優惠訂購單

訂戶資料

收件人姓名：＿＿＿＿＿＿＿＿＿＿＿＿　□先生　□小姐

生日：西元 ＿＿＿＿＿＿＿ 年 ＿＿＿＿ 月 ＿＿＿＿＿ 日

連絡電話：（手機）＿＿＿＿＿＿＿＿＿＿＿（室內）＿＿＿＿＿＿＿

Email：＿＿＿＿＿＿＿＿＿＿＿＿＿＿＿＿＿＿＿＿＿＿＿

寄送地址：□□□ ＿＿＿＿＿＿＿＿＿＿＿＿＿＿＿＿＿＿＿

＿＿＿＿＿＿＿＿＿＿＿＿＿＿＿＿＿＿＿＿＿＿＿＿＿＿＿＿

信用卡訂購

□ VISA　□ Master　□ JCB（美國 AE 運通卡不適用）

信用卡卡號：＿＿＿＿＿-＿＿＿＿＿-＿＿＿＿＿-＿＿＿

有效期限：＿＿＿＿＿＿＿

發卡銀行：＿＿＿＿＿＿＿＿＿＿＿＿

持卡人簽名：＿＿＿＿＿＿＿＿＿＿＿＿

訂購項目

□《為樂而生－馬利斯・楊頌斯　獨家傳記》優惠價 435 元
□《超成功鋼琴教室職場大全～學校沒教七件事》優惠價 237 元
□《至高の音樂 3：古典樂天才的登峰造極》優惠價 253 元
□《超成功鋼琴教室行銷大全～品牌經營七戰略》優惠價 237 元
□《群青的卡農－航空自衛隊航空中央樂隊記事 2》優惠價 253 元
□《碧空的卡農－航空自衛隊航空中央樂隊記事》優惠價 253 元
□《戰鬥吧！漫畫・俄羅斯音樂物語》優惠價 221 元
□《至高の音樂 2：這首名曲超厲害！》優惠價 253 元
□《至高の音樂：百田尚樹的私房古典名曲》優惠價 253 元
□《超成功鋼琴教室經營大全～學員招生七法則》優惠價 237 元
□《樂團也有人類學？超神準樂器性格大解析》優惠價 253 元
□《音樂家被告中！今天上庭不上台－古典音樂法律攻防戰》優惠價 395 元
□《寫給青年藝術家的信》優惠價 198 元
□《巨星之心～莎賓・梅耶音樂傳奇》優惠價 277 元
□《音樂腳註》優惠價 277 元
□《莫札特，前往布拉格途中》優惠價 253 元
□《貝多芬失戀記－得不到回報的愛》優惠價 253 元
□《華麗舞台的深夜告白－賣座演出製作祕笈》優惠價 237 元
□《穩賺不賠零風險！基金操盤人帶你投資古典樂》優惠價 316 元
□《福特萬格勒～世紀巨匠的完全透典》優惠價 395 元

劃撥訂購　劃撥帳號：50223078　戶名：有樂出版事業有限公司
ATM 匯款訂購（匯款後請來電確認）傳真專線：（02）8751-5939
國泰世華銀行（013）　帳號：1230-3500-3716
請務必於傳真後 24 小時後致電讀者服務專線確認訂單

有樂出版

請　貼　郵　資

11492 台北市內湖區瑞光路 **583** 巷 **30** 號 **7** 樓
有樂出版事業有限公司　編輯部　收

--

請沿虛線對摺

有樂出版

音樂日和 14
《超成功鋼琴教室改造大全～理想招生七心法》

填問卷送雜誌！

只要填寫回函完成，並且留下您的姓名、E-mail、電話以及地址，郵寄或傳真回有樂出版事業有限公司，即可獲得《MUZIK古典樂刊》乙本！（價值NT$200）

《超成功鋼琴教室改造大全～理想招生七心法》讀者回函

1. 姓名：＿＿＿＿＿＿＿＿＿，性別：□男　□女
2. 生日：＿＿＿＿＿＿年＿＿＿＿＿＿月＿＿＿＿＿＿日
3. 職業：□軍公教　□工商貿易　□金融保險　□大眾傳播
　　　　□資訊業　□製造業　　□服務業　　□學生　　□其他
4. 教育程度：□國中以下　□高中／職　□大學／專科　□碩士以上
5. 平均年收入：□ 25 萬以下　□ 26-60 萬　□ 61-120 萬　□ 121 萬以上
6. E-mail：＿＿＿＿＿＿＿＿＿＿＿＿＿＿＿＿＿＿＿＿＿＿＿＿＿＿＿
7. 住址：＿＿＿＿＿＿＿＿＿＿＿＿＿＿＿＿＿＿＿＿＿＿＿＿＿＿＿＿＿
8. 聯絡電話：＿＿＿＿＿＿＿＿＿＿＿＿＿＿＿＿＿＿＿＿＿＿＿＿＿＿＿
9. 您如何發現《超成功鋼琴教室改造大全～理想招生七心法》這本書的？
　　□在書店閒晃時　　　　□網路書店的介紹，哪一家：＿＿＿＿＿＿＿＿
　　□ MUZIK AIR 推薦　　　□朋友推薦
　　□其他：＿＿＿＿＿＿＿＿
10. 您習慣從何處購買書籍？
　　□網路商城（博客來、讀冊生活、PChome...）
　　□實體書店（誠品、金石堂、一般書店 ...）
　　□其他：＿＿＿＿＿＿＿＿
11. 平常我獲取音樂資訊的管道是……
　　□電視　□廣播　□雜誌／書籍　□唱片行
　　□網路　□手機 APP　□其他：＿＿＿＿＿＿＿＿＿＿＿
12. 《超成功鋼琴教室改造大全～理想招生七心法》，
　　我最喜歡的部分是……（可複選）
　　□第 1 章　教室改造心法　　□第 2 章　招生改造心法
　　□第 3 章　課程改造心法　　□第 4 章　學生改造心法
　　□第 5 章　家長改造心法　　□第 6 章　老師改造心法
　　□第 7 章　每日改造心法　　□【卷末附錄】鋼琴教室防災指南
13. 《超成功鋼琴教室改造大全～理想招生七心法》吸引您的原因？（可複選）
　　□喜歡封面設計　　□喜歡古典音樂　　□喜歡作者
　　□價格優惠　　　　□內容很實用　　　□其他：＿＿＿＿＿＿＿＿
14. 您希望我們未來出版何種書籍？
　　＿＿＿＿＿＿＿＿＿＿＿＿＿＿＿＿＿＿＿＿＿＿＿＿＿＿＿＿＿＿＿
15. 您對我們的建議：
　　＿＿＿＿＿＿＿＿＿＿＿＿＿＿＿＿＿＿＿＿＿＿＿＿＿＿＿＿＿＿＿
　　＿＿＿＿＿＿＿＿＿＿＿＿＿＿＿＿＿＿＿＿＿＿＿＿＿＿＿＿＿＿＿
　　＿＿＿＿＿＿＿＿＿＿＿＿＿＿＿＿＿＿＿＿＿＿＿＿＿＿＿＿＿＿＿